动画设计与制作
从入门到进阶

杜敬卿　陈 峰　李庆德 / 编著

内容简介

本书是动画设计与制作的入门读物，系统讲解了动画设计与制作的基础知识、动画原理、动画原画创作技法、人物运动规律、角色动作设计、相关工具软件的操作以及实战技巧等。通过多个实例，带领读者从动画设计入手，由原画制作开始，借助流行软件完成动画设计的过程，提高设计水平和操作能力。

本书适宜从事动画制作相关工作的初级读者。

图书在版编目（CIP）数据

动画设计与制作从入门到进阶/杜敬卿，陈峰，李庆德编著．—北京：化学工业出版社，2022.9（2024.3重印）
ISBN 978-7-122-41696-4

Ⅰ．①动… Ⅱ．①杜… ②陈… ③李… Ⅲ．①动画片-设计②动画片-制作 Ⅳ．①J954

中国版本图书馆CIP数据核字（2022）第107735号

责任编辑：邢 涛　　　　　　　　　　　　文字编辑：郑云海　陈小滔
责任校对：宋 夏　　　　　　　　　　　　装帧设计：韩 飞

出版发行：化学工业出版社（北京市东城区青年湖南街13号　邮政编码100011）
印　　装：北京天宇星印刷厂
710mm×1000mm　1/16　印张12　字数200千字　2024年3月北京第1版第3次印刷

购书咨询：010-64518888　　　　　　　　　售后服务：010-64518899
网　　址：http：//www.cip.com.cn
凡购买本书，如有缺损质量问题，本社销售中心负责调换。

定　　价：88.00元　　　　　　　　　　　　　　　　　版权所有　违者必究

前言

本书为动画制作的专业用书,主要适合全国高等教育动画专业及数字媒体专业师生、动画培训机构学员以及动画从业人员使用。本书对动画制作基础知识和实用案例进行了详细的讲解,对动画师的能力要求和技能技法做出了深入的讲解和分析。内容从基本概念到方法技巧,再到优化提升,由表及里,层层深入,全面系统地讲解了动画制作的理论基础、技能要求、拓展性知识。能够辅助相关专业学生和学习爱好者、从业人员了解并掌握动画制作的流程和规范,构建专业、系统的动画设计观念,充实动画创作相关工作。

全书共8章,系统地讲解了动画制作基础知识和历史、动画原理、动画及原画的创作技法、人物运动规律、角色动作设计、动画相关工具的使用与实战技巧等,本书特点包括以下几个方面:

① 由浅入深,层层推进。本书针对零基础的初学者,理论与操作讲解循序渐进,让首次接触动画制作的读者能够轻松学习,快速入门。

② 贴近实际操作,注重实践应用。本书主要为满足实际工作需要而编写,结合大量图片案例及分析,具有较强的实用性。

③ 理论讲解、案例分析、实践操作相结合。基础性知识与专业性知识相互渗透融合,着重培养读者的系统性、全面性的实际操作能力。

本书具体编写分工如下:第1~4章约为10万字,由杜敬卿(台州学院)编写。第5章和第6章约为6万字,由陈峰(台州学院)编写。第7章和第8章约为4万字,由李庆德(佛山科学技术学院)编写。本书系台州学院2021年度校级教材研究专项课题《"技、艺"融合的数字媒体方向应

用型教材建设研究》之一，在编写过程中得到了编著者所在学校相关部门及领导的大力支持，在此深表谢意。同时要特别感谢在本书编著过程中给予大力支持的老师和同学们。

限于编著者的水平，书中不妥之处，恳请广大读者给予批评指正！

编著者
2021 年 12 月

目录

第1章 动画基本概述 — 1
1.1 动画简史 — 2
1.2 动画的原理 — 20
1.3 动画的类别 — 21
1.4 动画学习的误区 — 23
1.5 动画师的能力要求 — 24

第2章 动画制作基础知识 — 31
2.1 动画制作的流程 — 32
2.2 动画剧本 — 35
2.3 角色设计与场景设计 — 37
2.4 分镜头设计 — 40
2.5 经典角色设计赏析 — 43

第3章 动画制作基础技能与工具 — 46
3.1 动画美术基础知识 — 47
3.2 工具材料知识 — 58
3.3 数字设备 — 66

第4章 动画的视听语言 — 70
4.1 镜头的规划与设计 — 71
4.2 场景的主要构图手法与景别 — 72
4.3 镜头的拍法 — 76
4.4 镜头的剪辑 — 80
4.5 长镜头与场面调度 — 86
4.6 配音 — 89
4.7 视听语言的风格类型 — 91

第5章 动画创作基本技法 — 95

- 5.1 中割原理 — 96
- 5.2 原画与中间画 — 96
- 5.3 动画线条的要领与训练 — 99
- 5.4 中间线的概念与绘制技法 — 103
- 5.5 中间画的概念与绘制技法 — 105
- 5.6 动画的自查与自检 — 113

第6章 动画运动规律 — 117

- 6.1 动态线 — 118
- 6.2 人物角色类的基本运动规律 — 120
- 6.3 动物角色类的基本运动规律 — 129
- 6.4 自然现象的基本运动规律 — 137

第7章 动画创作的核心要素 — 152

- 7.1 动画中的力学原理 — 153
- 7.2 动作分解 — 155
- 7.3 连续动作 — 158
- 7.4 动作顺序 — 161
- 7.5 动作节奏 — 163
- 7.6 声画同步 — 166

第8章 动作设计的技巧 — 169

- 8.1 运动形式与速度表现 — 170
- 8.2 循环运动 — 175
- 8.3 压缩与伸展 — 176
- 8.4 预备动作 — 178
- 8.5 跟随与重叠 — 180
- 8.6 慢进与慢出 — 181
- 8.7 圆弧运动 — 183

参考文献 — 186

第1章 动画基本概述

　　动画,是一门运动的艺术。它的所有内容、审美,都表现在屏幕播放的即时声画运动当中。动画的运动,不是客观实体的运动,而是完全虚拟的"幻觉",是人为创造出来的运动。动画的创作者必须熟练掌握创造运动的各种技巧和规律,才能更好地发挥动画艺术的表现力。本书作为这种"创造运动的艺术形式"的基础入门读物,将向读者讲述动画运动的基本表现技巧和基本运动规律,使初学者通过学习动画运动的基本原理和基础技巧,逐步培养创造运动、表现运动的思维,从而使设计构思到艺术实现的途径更加通畅。本章从动画史、动画原理、动画类别等方面进行介绍,帮助动画专业创作人员掌握动画的必备基础。

1.1 动画简史

本节以动画史中具有里程碑意义的事件为节点,将动画历史的演绎过程划分为六个阶段:萌芽期——动画意识的觉醒(史前—公元17世纪),探索期——早期的技术探索(公元17世纪—1906年),完善期——实验性动画短片(1906年—1937年),成熟期——传统影视动画的繁荣(1937年—1982年),分化期——从模拟形态到数字形态的分化(1982年—1995年),深入期——数字时代的多元动画(1995年至今)。通过对动画史上六个阶段的深入细致地梳理,清晰地触摸动画历史的发展脉络。

1.1.1 萌芽期——动画意识的觉醒(史前—公元17世纪)

从距今两万五千年前的西班牙阿尔塔米拉洞穴里带有"运动意识"的多腿动物壁画开始,到公元17世纪人类历史上第一个记录运动影像的机械装置"魔术幻灯"的问世结束,人类动画意识自我觉醒的朦胧期,经历了漫长的数万年。也可以说,人类动画意识的觉醒是一个从无意识到有意识的过程,是从感性到理性的升华。

这一时期,留下了诸多具有"动画"意识的形象遗存,如图1-1所示,例如,西班牙阿尔塔米拉、法国拉斯考克斯等洞穴壁画中多腿的野猪、野牛、野鹿等动感十足的动物图案,中国马家窑文化时期的彩陶盆中的"多人手拉手舞蹈纹"。"多腿野猪"说明了远古人类记录动作和时间的原始渴望,但大都属于无意识的行为,而非自觉的行为。我们不能说阿尔塔米拉壁画中多腿动物的图案,就是原始人对活动的物体运动规律的瞬间捕捉,但至少可以说从那一刻起,人类有了用静止的画面记录运动物体的意愿。

源于中国的距今两千多年的西汉时期的"皮影戏",是一种较为成熟的动画雏形。皮影戏一般选用驴皮、马皮、羊皮等兽皮以及纸板等为材料,采用镂刻染色的

方法，制作出形态各异的戏剧人物以及道具和背景，通过提线玩偶和光影投射的手法创造出运动的影像。皮影戏将光影、对白、音乐等融入表演之中，体现了现代电影艺术的诸多特征。皮影戏"幕影演出"的原理，对电影的发明和动画片的发展起到先导作用。18世纪中叶，中国的皮影戏开始传到欧洲。据记载，1767年，法国传教士把中国皮影戏带回法国，并在巴黎、马赛演出，被称为"中国灯影"。

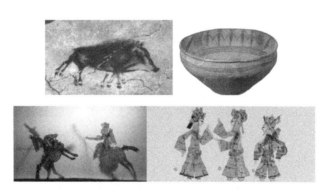

图1-1 史前洞穴壁画中的"多腿野猪"、中国马家窑文化彩陶"多人手拉手舞蹈纹"形象及中国民间艺术"皮影戏"

"走马灯"可以看作是动画雏形的另外一种形式，如图1-2。走马灯又称"马骑灯"，其历史最早可追溯到东汉时期，盛行于宋朝。南宋时期有诸多关于走马灯的文字记载，周密的《武林旧事·卷二·灯品》："若沙戏影灯马骑人物，旋转如飞。"走马灯的制作原理符合动画制作"逐格绘制、连续播放"的基本特点。走马灯多为六面，每一面都绘制有人或动物连续运动的姿态，顶部有纸制扇叶，当蜡烛燃烧时热空气上升，推动扇叶使灯转动，进而产生连续的"人马追逐、物换景移"的影像运动画面。

图1-2 起源于中国的"走马灯"是最早的动画装置雏形之一

17世纪，一个耶稣会的教士——阿塔纳斯·珂雪发明了人类历史上第一个记录运动影像的机械装置"魔术幻灯"，它的问世宣告了动画新纪元的开始，人类结束了对动画追求的原始状态，动画的发展进入第二个阶段——早期技术的探索期。

1.1.2 探索期——早期的技术探索（公元17世纪—1906年）

随着工业革命的深入，机器介入到动画的创作中，人类对动作的捕捉和呈现能力变得可控。在机器的帮助下，动画相关的技术和设备也在不断地完善。

19世纪，一系列技术和理论的成熟为现代动画的诞生提供了保障。1824年，彼得·罗热（Peter Roget）的《移动物体的视觉暂留现象》（*Persistence of Vision with Regard to Moving Objects*）首次提出了"视觉暂留"的概念，为动画的诞生奠定了理论基础。罗热的理论在欧美引发了一场空前的实验性动画探索，随后，一系列动画机械装置先后被创造出来。1825年，英国人约翰·A·帕里斯发明了"幻盘"，进一步验证了罗热的视觉暂留能产生视错觉的理论。1832年，比利时人约瑟夫·普拉托发明了"诡盘"，并确定了电影放映和摄制的基本原理。

1834年，威廉·乔治·霍纳（William George Horner）发明了"走马盘"（Daedatalum）。它有一个呈鼓状的圆桶，桶内包含一组事先排好序号的连续图像，按照循环顺序转动图片，通过细孔观看运动的影像。后来法国发明家皮埃尔·德维涅（Pierre Desvignes）将"走马盘"改名为"西洋镜"——zoetrope（词根zoo表示动物园，trope表示转动的事物），"西洋镜"隐含着未来电影的雏形，如图1-3所示。

图1-3 "走马盘"又称"西洋镜"，其中隐含着未来电影的雏形

1877年,动画片的创始人埃米尔·雷诺改进了霍纳的"走马盘",制造了"活动视镜",如图1-4所示,又称"实用镜"。雷诺于次年发明了使用凿孔画片带的"光学影戏机",它能够流畅地播放序列图画组成的动态画面。雷诺在随后的十多年间,进行了世界上最早的实验性动画片的创作,他的艺术创作涉及活动影像与背景的分离、在透明纸上绘制图画、循环运动和特技摄影等诸多近代动画片的主要技术。其中雷诺直接在纸上和赛璐珞(硝酸纤维素塑料)片上绘制动画的做法,使他成为"直接动画"的开山鼻祖。

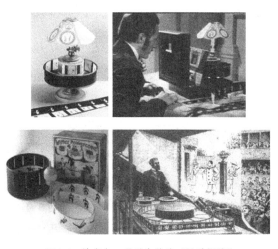

图1-4 埃米尔·雷诺和他的"活动视镜"

1879年,埃德沃德·迈布里奇(Eadweard Muybridge)改良了雷诺的"活动视镜"并成功研制出"变焦实用镜",这一发明在电影史上具有重要的意义,它的出现标志着第一架"动态影像放映机"的诞生。1888年,爱迪生发明了机器化的"手翻书"——"妙透镜",这是一部记录连续动作的仪器。随后,爱迪生和狄克逊发明了在胶片两边打孔的牵引方法,解决了摄影机中胶片机械传动的技术问题。至此,活动照相的"摄影术"的革新基本完成,下一步电影和动画的诞生还需要人类解决"放映术"的技术难题。1895年,卢米埃尔兄弟在爱迪生的"电影视镜"的基础上发明了一种集摄影机、放映机和洗印机于一身的超级机器——"活动电影机",如图1-5所示。同年12月28日,卢米埃尔兄弟在巴黎正式公映了世界电影史上第一场电影,包括《火车到站》《工厂大门》等5部短片,这标志着"放映术"的最终

完成，同时也标志着电影的诞生。

图1-5　卢米埃尔兄弟和"活动电影机"

随着"摄影术"和"放映术"的诞生，动画艺术创作的技术难题逐一被破解，世界上第一部动画片的诞生指日可待。1906年，美国的布莱克顿制作了动画短片《滑稽脸的幽默相》，如图1-6所示，他在黑板上用粉笔画出滑稽幽默的面部表情，采用"停机再拍"的拍摄方法，结合黑白素描和剪贴的方法简化拍摄过程，最终完成了这部接近现代动画概念的短片。该片虽短小简单，但在世界动画史上却具有里程碑的意义，它是世界上第一部拍摄在胶片上的动画电影。《滑稽脸的幽默相》(*Humorous Phases of a Funny Faces*)被认为是动画片诞生的标志。至此，动画结束了漫长的技术探索期，进入到艺术创作的新纪元。

图1-6　布莱克顿创作的《滑稽脸的幽默相》标志着世界上第一部动画片的诞生

1.1.3　完善期——实验性动画短片（1906年—1937年）

19世纪末20世纪初的欧美艺术家，因摄影术的发现而狂热地投入到"分解动

作、表现运动"的实验性探索中。这一时期的实验性动画创作受技术和条件的限制，形式以短片为主，内容更多的是对技术运用的探索。此时的艺术家第一诉求是如何能创造出一种最佳的方式来更好地呈现运动的影像，并赋予动画一定的艺术形式和文化观念。

美国这一时期的动画片以短片为主，并且多为正式电影前的加演，制作相对简单和粗糙。可以说，此时美国动画处于动画发展的开创阶段，动画短片的创作深受连环漫画和百老汇歌舞剧的影响，动画实现的技术仍在不断地完善之中。直到沃尔特·迪士尼的出现，动画片才真正被市场认可，迪士尼让动画变成了一种商业文化，并成为娱乐产业的一部分。一百年来，迪士尼不仅创建了自己庞大的动画帝国，也引领了世界动画的发展的主流方向。

1923年10月，迪士尼动画工作室成立。1928年11月，迪士尼创作了《蒸汽船威利》（*Steamboat Willie*），这是动画史上第一部同期声动画片，该片推出了家喻户晓的迪士尼动画明星"米老鼠"（Mickey Mouse）。1934年，在《聪明的小母鸡》中，迪士尼的另一个以搞怪的性格、爱发脾气闻名的动画明星唐老鸭（Donald Duck）诞生，一举成为动画界的新宠。1932年迪士尼出品了动画史上公认的"世界上第一部彩色动画片"《花与树》（*Flowers and Trees*），该片首次获得奥斯卡最佳动画短片奖，如图1-7所示。

图1-7 世界上第一部彩色动画片《花与树》

1922年，中国"万氏兄弟"（万籁鸣、万古蟾、万超尘和万涤寰）受美国动画的影响，创作了中国第一部广告动画片《舒振东华文打字机》，开启了中国动画的先河，是中国动画无可争辩的奠基人。1926年，万氏兄弟创作了中国动画史上第一部动画短片《大闹画室》，该片将美国的赛璐珞（硝酸纤维素塑料）胶片技术引入到中国动画的创作中，为中国动画的发展打开了大门。1935年，万氏兄弟推出了中国第一部有声动画片《骆驼献舞》。

1941年，受《白雪公主》的启发，万氏兄弟成功制作了中国第一部动画长片《铁扇公主》，如图1-8所示。该片是动画史上继《白雪公主》《小人国》《木偶奇遇记》之后第四部大型动画影片，它表明当时的中国动画已经跟上时代的脚步。

图1-8　中国第一部动画长片《铁扇公主》

1937年，在世界动画史上一部具有里程碑意义的动画片问世，它的诞生宣告了剧场版动画长片新纪元的到来，该片就是迪士尼公司出品的动画史上第一部动画长片《白雪公主》，如图1-9所示。该片时长84分钟，它是世界第一部以唱片形式发行的原声带动画电影，它是第一部使用了多层次摄影机拍摄的动画电影，也是第一部有隆重首映式的动画电影。《白雪公主》让动画摆脱了过去的短片时代，让动画成为"大片"，能够与电影共享荧屏。《白雪公主》改写了动画的历史，它让动画艺术变成一种文化现象并与商业紧密结合在一起，动画从此进入到长片影视动画的繁荣时代。这一时期美国的动画产量超过法国，世界动画的中心从巴黎移至纽约。

欧洲和美国的动画在这一时期逐渐走向分化，欧洲的艺术家更倾向于艺术性的实验动画的探索，而美国则倾向于商业动画电影的生产。世界动画风格在这一时期的走向日渐清晰。

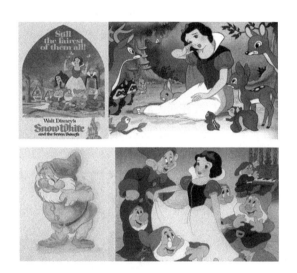

图1-9 《白雪公主》在世界动画史上具有里程碑的意义，它的出现标志着动画长片时代的到来

1.1.4 成熟期——传统影视动画的繁荣（1937年—1982年）

这一时期为动画艺术的成熟期，历经了近半个世纪。在此期间，传统影视动画得到了长足发展，诞生了一大批经典的动画长片。此时，美国已经成为世界动画的中心，占据着绝对的主导地位，引领着世界动画的发展方向。欧洲坚持着实验性艺术动画的追梦之路，第二次世界大战之后亚洲动画得到飞速发展，日本成为继美国之后的第二大动画大国。这一时期，人类艰难地度过了动画技术的探索期，开始将精力投入到对动画艺术"审美本性"的追求上，一批风格迥异的动画学派应运而生，如"萨格勒布学派""中国动画学派"等，诸多动画学派的形成标志着动画的历史进入到蓬勃发展的成熟期。

在这个阶段，动画艺术的风格发生显著分化：以美国为代表的商业动画风格和以欧洲为代表的艺术动画风格。美国动画倾向于动画商业文化的开发，进而塑造出众多耳熟能详的动画明星，动画成为娱乐产业的一部分。而欧洲动画则在探索动画背后隐含的艺术性和文化性，并通过不同的艺术形式将动画变成充满哲理的思

考。简而言之，以美国为首的商业动画让动画艺术有了商业的属性，动画变成消费型的文化；而以欧洲为首的艺术动画让动画充满了哲学的属性，动画变成观念性的文化。

1940年，迪士尼公司连续推出了《木偶奇遇记》和《幻想曲》两部动画长片。其中，《幻想曲》（Fantasia）如图1-10所示，被视为现代动画片的经典之作，推出伊始便获得了广泛赞誉。除了米老鼠之外，迪士尼的动画明星家族也不断壮大，米妮（Minnie）、布鲁托（Pluto）、高菲（Goofy）和唐老鸭（Donald Duck）等深受大众喜爱的新卡通形象相继在迪士尼的动画片中闪亮登场。20世纪40年代，迪士尼公司最终确立了其在动画帝国中的霸主地位，美国动画随之进入黄金时代。

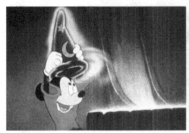

图1-10 《幻想曲》是迪士尼早期动画长片的经典之作

第二次世界大战摧毁了整个欧洲动画制作、发行和技术交流的平台，让本来就松散、凌乱的欧洲艺术家更加孤立，只能在自己固有的狭小平台坚持艺术的创作。这一时期，欧洲动画的亮点是"萨格勒布学派"的形成。1949年，法第尔·哈德兹的政治讽刺动画《大会议》充满着张扬的个性和自由探索的精神，开创了萨格勒布学派的先河。1956年，一批才华横溢的艺术家和原杜加电影公司的优秀动画师共同组成了萨格勒布电影公司动画部，后来形成了著名的"萨格勒布学派"。该学派大胆地探索"有限动画技术"的制作工艺，采用"一拍三"的技术制作动画，大大降低了动画的制作成本。"萨格勒布学派"追求自由、协作、个性化的创作精神，强调"迷人"的画面和"震撼"的音响的美学观。在二十世纪五六十年代，"萨格勒布学派"对世界动画产生了深远的影响。

经过第二次世界大战之后，中日等国的文化艺术得到恢复。日本在商业动画领域获得巨大进步，成为继美国之后的第二大动画大国。东映动画有限公司成为日本

动画工业的摇篮,日本涌现出手冢治虫、大友克洋、宫崎骏等大师级人物。

中华人民共和国成立之后,动画产业取得了骄人的成绩,尤其是"中国动画学派"的形成,丰富了动画艺术的表现形式。这一时期,国家政局相对稳定,政策相对宽松,艺术家的积极性得到充分调动,中国动画片进入快速发展时期。不少影片在国际电影节获奖,在艺术和技术上达到空前的高度,形成了世界公认的中国动画学派。

中华人民共和国建立初期,中国动画片的创作和生产呈现以下特点:题材上,采用适合儿童的故事脚本,拍摄了《小猫钓鱼》(1952年)等;技术上,由黑白片向彩色片转化,摄制了中国第一部彩色木偶片《小小英雄》(1953年)、第一部彩色传统动画片《乌鸦为什么是黑的》(1955年);风格上,踏上民族化的道路,制作了木偶片《神笔》(1955年)、动画片《骄傲的将军》(1956年)。1956年—1966年,中国动画在国际上掀起了一股强劲的中国风。题材多样、技术创新、民族特色明显是这一时期中国动画片的一大特点。1957年,上海美术电影制片厂成立,它成为中国早期动画工业的摇篮,这里培养了一大批中国的动画人才,并制作了一系列品质优秀的动画影片,为中国动画的发展立下了汗马功劳。上海美术电影制片厂是中国第一家具备独立摄制美术片技术的专业厂,该厂出品了震惊世界的经典大片《大闹天宫》(上集1961年、下集1964年)。《大闹天宫》在中国动画史上具有里程碑的意义,如图1-11所示,其艺术水准达到了前所未有的高度。另外,这一时期的中国动画人对新材料进行了不懈的探索。1958年,第一部中国风格的剪纸片《猪八戒吃西瓜》摄制成功;1960年,创作出第一部折纸片《聪明的鸭子》;1961年,第一部水墨动画片《小蝌蚪找妈妈》问世,如图1-12所示;1963年,推出水墨动画片《牧笛》。这种影片突破了传统动画片通常采用的单线平涂的线条结构,吸取中国传统水墨画的表现方法,景色柔和,笔调细致,是完全中国式的动画片。

图1-11 中国动画史上里程碑意义的动画片《大闹天宫》

图1-12 《小蝌蚪找妈妈》——中国水墨动画的开山之作

改革开放为中国动画的复兴带来希望，新的动画片生产部门如雨后春笋般纷纷成立，改变了上海美术电影制片厂一家独大的格局，中国动画进入了恢复元气的阶段。压抑了十余年的中国动画人迸发了极大的创作热情，他们秉承了传统风格，从题材内容、艺术形式和制作技术等方面进行了全新的尝试，创作了一系列优秀的动画影片。1978年，胡雄华的剪纸动画《狐狸打猎人》获得第四届萨格勒布电影节美术奖。1979年，王树忱、严定宪和徐景达创作了《哪吒闹海》，如图1-13所示，它以浓郁的民族风格再现了中国动画学派的浓重壮美的艺术风格，该片在国内外获得众多奖项。

图1-13 《哪吒闹海》延续了《大闹天宫》浓重壮美的民族风格

这一时期，产生了一大批代表中国动画片较高水平的优秀影片，如《天书奇谭》（1983年）、《山水情》（1988年）等，如图1-14所示。中国动画片的社会影

图1-14 《山水情》乃20世纪80年代中国动画的优秀之作

响和国际声誉再度提升,赢得了广泛的赞誉。同期,一大批动画影视片深受观众的喜爱,例如《葫芦兄弟》(1987年)、《邋遢大王历险记》(1987年)、《黑猫警长》(1984年—1987年)、《阿凡提的故事》(1981年—1988年)等。这一时期的动画片题材广泛,其中包括多部内容深刻、讽喻尖锐、针砭时弊的艺术动画片,改变了动画片即儿童片的错误观念。

1.1.5 分化期——从模拟形态到数字形态的分化(1982年—1995年)

这一时期从1982年第一部计算机辅助动画片《电脑争霸》的诞生开始,到1995年世界上第一部数字三维动画电影《玩具总动员》的问世结束。十余年间,动画经历了艺术形态的巨大转变,因数字技术的介入,分化成两大艺术形态——传统动画和数字动画。

(1)传统动画

以美国迪士尼为代表的商业动画片,在20世纪80年代后期,将电脑技术应用到传统动画的制作中,提高了传统动画的画面品质,缩短了制作周期,削减了制作成本,为传统动画带来了新的生机。1989年,迪士尼公司推出了《小美人鱼》,获得了极大成功,标志着美国动画片又一次进入繁荣时期。随后,1994年出品的《狮子王》如图1-15所示,该片在世界各地掀起了二维动画复兴的热潮,总票房收入超过7.5亿美元。然而,二维动画的这次热潮很快被1995年的数字动画《玩具总动员》所扑灭,一种全新的动画形式出现在观众面前,它预示一个新时代的来临。

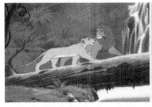

图1-15 《狮子王》成为传统二维动画辉煌的标志,随后受数字动画的冲击,二维动画日渐衰落

同期的日本动画已经步入成熟期。影院动画、电视动画、OVA版动画均取得骄人的成就。这一时期的日本动画涌现出一大批风格题材迥异的优秀作品,而最值得日本动画界骄傲的是,他们拥有了一位国际级的动画大师——宫崎骏。宫崎骏执导了多部经典的剧场版动画电影,走出了一条"宫崎骏式"的具有唯美、自然、清新风格的道路,传达着人与自然的和谐,影片的思想触及人类心灵的深处,启发着人对自然的敬畏、对生命的思考。他使日本动画真正走向了世界。2001年《千与千寻》的问世,把宫崎骏推向了事业顶峰,如图1-16所示。

图1-16 《千与千寻》为"宫崎骏式"唯美、自然、清新风格的集大成之作

(2)数字动画

从数字动画的发展轨迹来看,大致可分为三个阶段。

第一阶段:20世纪50年代至80年代,萌芽期,这一时期数字技术处于技术的试验阶段,主要是通过计算机运算所产生的数字二维图像进行艺术探索。

第二阶段:1980年—2000年,成熟期,计算机图形学的完善为数字动画的蓬勃发展奠定了坚实的技术基础,尤其是三维数字技术为数字动画在电影领域打开一片新天地,这一时期的数字动画是以数字三维图像为主体进行的艺术探索。

第三阶段:深化期,随着计算机图形学的进一步完善,计算机图形图像技术被广泛应用在动画片、电影特技、游戏设计、影视片头、商业广告等一系列艺术设计

领域中，尤其是虚拟现实技术的完善，使数字动画真正进入了虚拟的交互时代。

20世纪80年代，数字动画从早期的技术探索进入到实用阶段。1982年，迪士尼公司（Disney）推出了由史蒂文·利斯伯吉尔（Steven Lisberger）导演的世界上第一部计算机辅助动画电影《电脑争霸》（TRON），如图1-17所示，也被译作《仪器》或《电子世界争霸战》。《电脑争霸》包含了近20分钟的计算机动画，被公认为是"开创了CG制作电影的新纪元"，而且无数CG行业的先驱者都是受这部影片的影响而进入CG领域的。

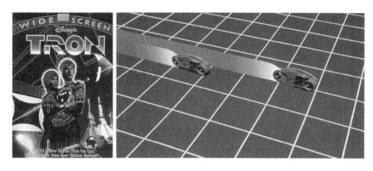

图1-17 世界上第一部计算机辅助动画电影《电脑争霸》开创了CG制作电影的新纪元

1986年，史蒂夫·乔布斯（Steve Jobs）成立了皮克斯动画工作室（Pixar Animation Studios）。同年，皮克斯推出了第一部计算机数字动画短片《顽皮跳跳灯》（Luxo Jr），标志着数字动画的正式亮相。该片获得了旧金山国际电影节电脑影像类影片第一评审团奖——金门奖，并获得奥斯卡最佳动画短片奖提名，这也是第一部获得奥斯卡提名的数字动画片。1995年，皮克斯动画工作室和迪士尼合作推出了世界上第一部数字三维动画电影《玩具总动员》（Toy Story），如图1-18所

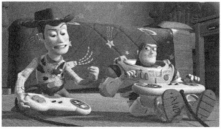

图1-18 世界上第一部数字三维动画电影《玩具总动员》的诞生，标志着数字动画长片时代的到来

示,获得巨大成功,该片引发了数字动画电影的一场大地震。从这一部电影开始,皮克斯和迪士尼进入了合作的蜜月期。

1.1.6 深入期——数字时代的多元动画(1995年至今)

1995年的《玩具总动员》开启了数字动画的新纪元。随后,数字动画不仅应用于电影、动画、游戏、广告、电视,还应用于计算机辅助教育、军事、飞行模拟等诸多领域中,数字动画在潜移默化中改变着我们的生活。正如《数字化生存》(Being Digital)的作者、麻省理工学院(MIT)教授内格罗蓬特(N.Negroponte)所说的那样:"数字化不再和计算机有关,它将决定我们的生存。"的确,"数字化"改变着我们的生存状态,也改变着动画的艺术形态。

1997年,皮克斯动画工作室制作了数字三维动画短片《棋局》(Geri's Game),又名《棋逢敌手》或《格里的游戏》。《棋局》是皮克斯工作室第一部用自己的技术制作出具有真实效果的皮肤和衣料的影片,该片于1998年获得了第70届奥斯卡最佳动画短片奖。同年度,皮克斯和迪士尼共同创作了第二部数字动画长片《虫虫特工队》(A Bug's Life),进一步巩固了皮克斯在数字动画领域的霸主地位。

2001年,斯皮尔伯格的梦工厂(Dreamworks Animation)耗时4年,推出了由安德鲁·亚当森(Andrew Adamson)导演的动画大片《怪物史瑞克》(Shrek),该片获得第74届奥斯卡最佳动画长片奖。同年,皮克斯动画工作室推出了数字三维动画短片《鸟》(For The Birds),如图1-19,并于2002年获得第74届奥斯卡最佳动画短片奖。2001年,对于数字动画领域而言,还有一部不得不提的影片,即由美国新线公司(New Line Cinema, USA)出品,获得第74届奥斯卡

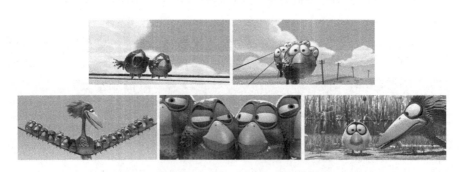

图1-19 2002年第74届奥斯卡最佳动画短片奖影片《鸟》

最佳视觉效果等4项大奖的《指环王1：护戒使者》(The Lord of the Rings: The Fellowship of the Ring)，这是一部将数字动画技术与真人演出以及实景拍摄结合得完美无缺的电影。《指环王》三部曲连续三届获得了奥斯卡最佳视觉效果奖，体现了世界一流的数字动画制作人的能力，创造了电影史上数字动画电影无法逾越的高峰。

2002年，20世纪福克斯公司(20th Century Fox)出品的数字动画《冰河世纪》(Ice Age)，向迪士尼、皮克斯和梦工厂的垄断地位发起挑战。该片深受美国影评人的好评，于2003年获得奥斯卡最佳动画片奖的提名，它标志着福克斯公司继迪士尼、皮克斯和梦工厂之后，成为数字动画领域的第四股势力。

2006年1月24号，迪士尼公司正式宣布以74亿美元的天价收购长期以来的合作伙伴皮克斯动画工作室，皮克斯并入迪士尼公司。皮克斯公司的董事长、"苹果电脑之父"史蒂夫·乔布斯加入迪士尼董事局，皮克斯公司的总裁凯特姆尔成为迪士尼-皮克斯公司动画部的总裁，皮克斯的总经理莱斯特成为新公司的创意总监。从此，迪士尼动画的传统血液中注入了皮克斯的"数字"基因，一个新的时代开始了。这也预示着"梦工厂-PDI"组合与"迪士尼-皮克斯"组合的两强相争进入真正的实力较量阶段，在激烈的碰撞中，产生了更多优秀的经典数字动画片。

2008年，梦工厂的《功夫熊猫》(Kung Fu Panda)将中国文化元素、东方哲学精神与好莱坞的电影美学完美融合，被称为是导演斯蒂文森"写给中国的一封情书"，如图1-20所示。随后，迪士尼与皮克斯推出了《机器人总动员》

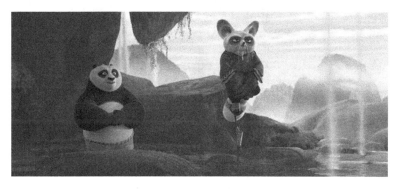

图1-20 《功夫熊猫》

（Wall-E）。数字3D技术将动画电影带进了一个全新的类型片时期。2009年，皮克斯推出的《飞屋环游记》（Up）一举获得第82届奥斯卡最佳动画长片和最佳配乐两项大奖。同年，詹姆斯·卡梅隆执导的《阿凡达》在全球公映，3D电影的魅力迅速征服了世界，它的出现让电影和数字动画之间的界限变得越发模糊，《阿凡达》代表着动画和电影共同发展的方向。在《阿凡达》中，我们领悟了"虚拟世界改变世界"的巨大魅力，而这就是数字动画的魔力。

对于中国动画来说，20世纪90年代是一个重要的转折期，80年代最后的辉煌未能延续。在进口动画以势不可挡的姿态涌入内地市场的背景下，内容逐渐幼稚、制作较为粗糙的国产动画作品难以满足国人的期望和要求，中国动画面临停滞不前、创新乏力的艰难局面。国产动画开始尝试引入新观念、新技术，探索一条有别于传统的道路。1999年7月30日，由上海美术电影制片厂、上海电视台合拍的动画《宝莲灯》在中国内地上映，电影在传统的东方意境上吸取了欧美和日本动画视听冲击力强的长处，大量使用了二维动画和三维动画相结合的制作方式，面向的观众年龄也较同时期其他动画有显著提高。该部动画电影尝试兼顾艺术性和商业性，被视为是中国国产动画业界内地原创动画迎来"生命第二春"的标志之一，一定程度上启动了中国国产动画片的复兴之旅，如图1-21所示。

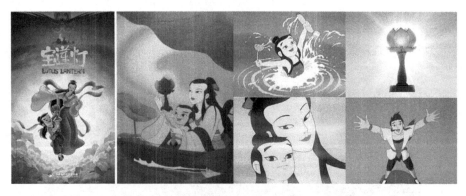

图1-21 《宝莲灯》

进入新千年后，在国家的大力扶持下，中国动漫产业开始进入飞速发展期，大量的动画作品开始出现在荧幕上。虽然相对低龄化的倾向导致这一时期的动画受众

仍局限于儿童群体，能够体现较高艺术水准和创新能力的优秀作品匮乏，但《蓝猫》系列、《喜羊羊与灰太狼》等作品在商业上的成功证明了这种动画发展模式的合理性，也为后续国产动画产业对于从策划、创作、营销到周边产品开发的动漫产业链的探索奠定了基础。

经过近十年的探索和积累，中国的动画电影市场在艰难的坚持和探索中逐步回暖。2015年，三维动画电影《大圣归来》以九亿多的票房包揽了十一个国内奖项和一个"东京动画奖"，成为"叫好又叫座"的现象级作品。而这一年也被称为"国产动画复兴的开始"。自此以后，每一年基本都会上映一到两部国产动画电影，让观众看到了国产动漫逐步走出迷局的希望。从唯美的二维动画《大鱼海棠》到《大护法》，再到2019年暑期档上映的封神系列动画电影《哪吒之魔童降世》，凭借良好口碑，短短两个多月时间，该片挤掉《复仇者联盟》，拿到当年电影史票房第三的成绩，如图1-22所示。光线传媒总裁王长田在采访中说："中国电影工业在用1/4世纪的时间走过发达国家电影市场曾经走过的路。国产动画片也如此。"可以预见，国产动画正处在发展的黄金时期，未来将会涌现出更多、更优秀的作品，实现国产动画的真正复兴！

图1-22 《大圣归来》《大鱼海棠》《白蛇缘起》《哪吒之魔童降世》

回首动画历史发展的六个阶段，可以看出，随着新技术的不断涌现，相应的动画艺术的新形式在不断出新。在当今数字信息时代的大背景下，传统动画依旧散发着它的魅力，但数字动画必将成为动画艺术的主流形态，引导着动画的发展方向和受众的审美趋向。

1.2 动画的原理

动画的基本原理源自人类的"视觉暂留现象"。视觉暂留现象(Persistence of Vision, Visual Staying Phenomenon, Duration of Vision)又称"余晖效应",1824年由英国伦敦大学教授皮特·马克·罗热在他的研究报告《移动物体的视觉暂留现象》中最先提出。

医学研究表明,当人眼在观察景物时,光信号传入大脑神经,需经过一段短暂的时间,光的作用结束后,视觉形象在0.34s内并不立即消失,这种残留的视觉称"后像",视觉的这一现象则被称为"视觉暂留"。利用这一原理,当我们把具有连贯变化的画面连续播放,而间隔时间又大于0.34s的时候,就会给人造成一种流畅的"动态化"的视觉变化效果。

要进一步理解动画的创作规律,我们可以把传统的视频影片和动画影片对比来看。

一般来说,视频影片是"连续拍摄"的,即摄影机中的胶片每秒拍摄实景表演的24个画格(早期电影的拍摄和放映速度都是16格每秒),放映时胶片在放映机中也是每秒放映24个画格。

传统的动画影片是"逐格"拍摄或制作的,先排好一幅幅画面,拍摄了一个画格之后,让摄影机停止转动,换上另一幅画面,再拍一个画格。放映时,胶片在放映机中的运转速度是24格每秒,这样,动画片中的影像就产生了运动的效果,如图1-23所示。

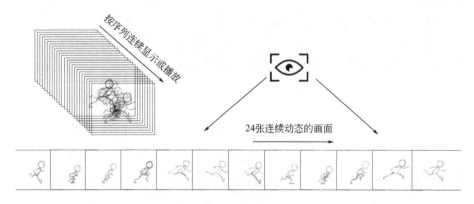

图1-23 动画的原理示意

基于这个原理，如果给动画技术一个较规范的定义的话，我们可以认为，动画是逐帧拍摄对象并连续播放而形成运动的影像技术。不论拍摄对象或制作技术如何，只要它采用逐格方式呈现动态，并且观看时连续播放形成了活动影像，它就是动画。

1.3 动画的类别

经过多年的发展，动画艺术在技术、观念的变革过程中，逐步分化出了不同的类型。成为集合了绘画、电影、数字媒体、摄影、音乐、文学等众多艺术门类于一身的艺术表现形式。从不同的角度来看，动画可以划分为不同的类型。例如：按照叙事风格，可以分为文学性动画片、戏剧性动画片、纪实性动画片、抽象性动画片；按照传播途径，可以分为影院动画片、电视动画片、实验动画片；根据播放时间，可以分为动画片长篇、动画片短篇；根据体裁，可以分为单部动画片和系列动画片。

基于本书的特点，我们可以从艺术形式和技术手段的角度，把动画分为三个大类，即：平面动画、立体动画、数字动画。这三个大类下面又可细分为不同的子类型。

1.3.1 平面动画

平面动画就是我们常说的传统二维动画，是基于平面的手段，视觉上偏向二维视觉特征的动画形式。具体可分为单线平涂动画、水墨动画、剪纸（剪影）动画以及其他传统绘画风格的动画形式，如图1-24所示。这种动画形式需要逐帧绘制每一帧画面，工作量较大。一般具有较强的艺术性和装饰性，能够传达出微妙而优雅的"手工美术"意味，一直被奉为动画的经典制作手段。代表作有上海美术电影制片厂出品的经典水墨动画《小蝌蚪找妈妈》《牧笛》、剪纸动画《葫芦兄弟》等。

1.3.2 立体动画

立体动画一般是指具有三维立体空间效果的动画形式。这种动画通常利用偶、

图1-24 平面动画中的水墨和剪纸动画

黏土等媒质制作角色，通过手工控制角色的细微位移，然后结合逐帧逐格实拍的方式来模拟角色动作，具有较强的质感和实体空间氛围。图1-25所示为上海美术电影制片厂于1980年发行的木偶动画电影《阿凡提》，以及英国阿德曼动画公司出品的黏土偶动画《小鸡快跑》。

图1-25 立体动画

1.3.3 数字动画

　　数字动画是指依托计算机技术生成的、通过数字媒体手段呈现的虚拟动画形式，如图1-26所示。数字动画也称电脑动画或计算机动画。通过数字技术的模拟，我们可以生成二维、三维、全虚拟的动画形式。二维数字动画是对手工传统动画的一个改进，就是将事先手工制作的原动画逐帧输入计算机，由计算机帮助完成绘线上色的工作，并且由计算机控制完成记录工作。三维数字动画则是利用计算机软件构造模拟出三维空间中的角色形态、光影材质及空间，然后由虚拟摄影机来模仿真实的拍摄过程。和传统动画的逐格拍摄方式不同的是，计算机可以直接模拟出角色

表演的动态，极大节省了制作时间，甚至可以实现传统制作方式难以呈现的、复杂的视觉特效。

计算机动画的关键技术体现在计算机动画制作软件及硬件上。不同的动画效果，取决于不同的计算机动画软、硬件的功能。虽然制作的复杂程度不同，但平面动画、立体动画、数字动画的基本原理是一致的。如今电脑动画的应用十分广泛，除了影视动画之外，还应用于游戏开发、影视片头制作、广告制作、电影特技、生产过程及科研的动态化模拟等领域。

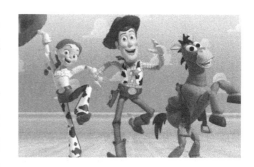

图1-26　数字动画

随着技术的不断深化，传统动画和计算机动画的融合也在不断加深，比如现在绝大多数动画公司开始利用计算机手段来制作具有传统二维平面绘画风格的动画作品，实现了"无纸动画"的转型，有效地兼顾了画面风格和制作效率之间的平衡。

1.4　动画学习的误区

近年来，在我国文化产业蓬勃发展的大背景下，动画产业呈现出全面快速繁荣发展之势。产业的发展带动动画人才的需求，越来越多的动画爱好者加入动画产业。但是，通过对行业人才的调研观察发现，大多数专业院校培养的动画专业学生在毕业后，在校学习的内容与社会市场需求脱轨，造成毕业后无法直接进入企业工作，供与求不平衡的现象，充分反映出我国动画专业人才培养和动漫产业发展都面临的严峻的时代考验。

目前，动画学习普遍存在的误区如下。

（1）过于强调技术，认为学习动画就是学习操作计算机软件

随着计算机技术对动画制作的深度介入，动画行业对于计算机软件的依赖越来越强，很多学习者只关注软件技能的学习，而忽略了专业知识的积累。在动画学习

过程中,最核心的工作就是让卡通如何动起来,如何动得合理、有趣、好看。无论是二维软件TVP、Flash、Retas,还是三维的3Ds Max、Maya,对于动画设计者来说,软件只是辅助我们创作的工具,想成为优秀专业的动画设计人员,掌握动画最核心的专业理论知识和技能非常重要,如美术造型能力、动作规律、运动规律、时间掌握、表演概论、剧本创作等。

（2）把二维动画和三维动画割裂开来

动画起源于二维,随着计算机技术的发展,三维动画开始蓬勃发展。可以说三维动画的理论脱胎于二维动画。因为二维、三维动画的基本原理并没有本质的区别,二者都是对现实"动态"的模拟,是对真实世界的艺术处理。例如二维动画制作过程的动画中间画设计和三维动画制作过程中的"调动作"在本质上是相同的,都是通过关键动作的设定,配合一系列连贯的动态画面,形成视觉上的连续动作。二维动画的世界是建立在三维世界中的,同理,三维的建立也离不开二维的思维。所以,二维动画与三维动画是依存关系,不能把它们割裂开来看。为了更好地模拟真实三维空间,增强动画片的视觉效果,将二者结合是最佳的选择。

由于动画是需要运用综合艺术知识和社会实践锻炼的专业,所以动画从业人员需要更加复合、全面的能力,以终身学习的态度,来应对未来的挑战。

1.5 动画师的能力要求

动画是一个分工明确、职业化程度极高的行业。随着动画产业的蓬勃发展,数字技术飞速发展,动画行业在制作上正快速全面地被数字化取代。源于传统的有纸动画制作手段催生而出的"动画师"这一工种也面临着巨大的冲击。同时,随着数字媒体的普及与迅速发展,三维技术、虚拟技术、人工智能技术在动画中的应用比重越来越大,动画师的工作内容也在发生变化。动画师这一职业也逐步由传统的动画制作流程中的固定角色演变分化成为多种不同的身份。动画师需要密切关注行业的发展动向,了解动画师工作内容的变化,才能做到顺应时代、不断提升竞争力。结合当下的情况,我们可以把动画师简单划分为以下几类：

（1）二维动画师

传统的二维动画师指动画片创作中负责依据原画设计进行中间动画制作的专业人员。动画制作师是原画师的助手和合作者，需要把原画关键动态之间的变化过程，按照原画规定的动作范围、张数及运动规律画出来，以加"中间画"的方式配合原画的设定完成一个既生动又复杂的动作过程。

数字时代对动画制作者的横向能力的展开提出了更高要求。在熟悉掌握专业核心知识及技能的基础上，从距离工作流程最近的环节入手，了解并熟悉动画制作全流程，尝试跨界创作，尝试往概念设计、分镜头设计方向转变。

（2）三维动画师

三维动画师是指通过三维技术实现动画效果的动画创作人员。具体说就是给建模绑定后的模型设计好动作，通过计算机运算，使之连贯起来成为动画。随着三维动画技术的成熟和普及，上映的三维动画影片的数量逐步攀升。通常来说，三维动画师需要具有良好的三维空间想象能力，熟练掌握三维动画制作软件的操作，具体涉及三维角色设计、建模、绑定、渲染等工作。

和二维动画制作中的动作设计相对应，三维动画最为核心的工作为三维动画角色的关键帧设置，也称POSE指定，俗称"K帧"，这部分工作基本等同于传统二维动画的原画设计。设计师通过调整场景中角色模型的动态，设置动作关键帧，实现动作的演绎。三维动画制作流程及三维角色动画制作示意如图1-27和图1-28所示。

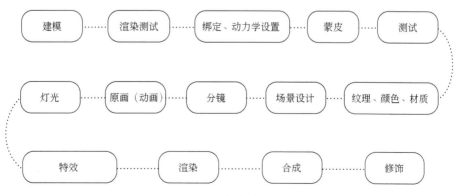

图1-27 三维动画制作流程详解

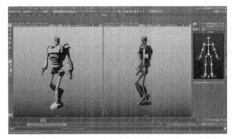

图1-28 以骨骼绑定为核心的三维角色动画制作

（3）基于动作捕捉技术的动画师

动作捕捉是三维技术在影视动画领域中的又一突破，如图1-29所示。其原理是在参考运动物体的关键部位设置多个跟踪器，在拍摄的过程中，运动物体（演员）身上跟踪器的运动信息被计算机捕捉，测定处理后得到三维空间坐标的数据，再转化应用到虚拟的动画角色身上。2008年由詹姆斯·卡梅隆导演的电影《阿凡达》全程运用动作捕捉技术完成，实现动作捕捉技术与电影的完美结合，具有里程碑式的意义。其他如《猩球崛起》中的猩猩之王凯撒、《指环王》系列中的古鲁姆、《驯龙高手2》中的驯龙者等都是由动作捕捉技术实现。动作捕捉技术使用的目的，是使真实世界角色动态虚拟化，这减轻了动画动作设计师的工作量，本质上是一种"临摹"与还原；从另一个角度来说，动作捕捉过程中表演的感染力取决于临摹对象，也就是身着捕捉服的动作替身演员，而不是动画师的设计，这削弱了动画师的表现空间，使得动画师的工作再次成为纯技术性支持。

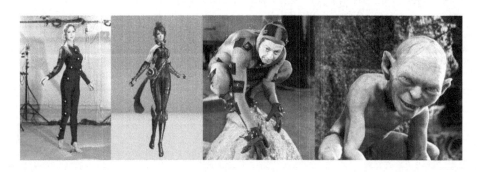

图1-29 动作捕捉

（4）基于影像转描技术的动画师

转描技术（rotoscoping），即将拍摄好的影像画面逐帧投射在毛玻璃或其他材质上，动画师再将其透写和描绘下来。1914年，马克思·弗莱舍尔发明了第一台转描机，可以将已经拍摄好的真人影片逐帧投射在玻璃上，然后再由动画师一帧一帧地将真人拓印在动画纸上。即使你不会画画，也可以通过这种方式"描"出动画。第一部动画电影《白雪公主》中，白雪公主、王后、猎人和王子等角色的绘制就使用了转描技术。虽然转描技术由来已久，但由于转描技术一定程度上削弱了动画人员的"创作性"，动画制作人员并不推崇这种技术。迪士尼公司就不愿意承认使用了该技术，甚至连转描的对象——原真人表演者，都没能出现在演职员名单里。

真人表演与动画角色表演之间的差别非常大。真人表演会带有许多细碎的小动作，而动画角色的表演则经过了统一、概括与夸张变形。逐帧转描出来的动画会出现许多细碎的小动作，不能直接应用。因此，动作捕捉常常被称为现代技术下转描的替代品，但动作捕捉数据不能直接用于动画中。许多实验动画艺术家更喜欢将转描作为一种特殊的表现形式，利用转描轻微的抖动效果，来达到特别的表现效果。以电影《情书》获得足够关注的青年导演岩井俊二制作的动画电影《花与爱丽丝杀人事件》中，也使用了转描技术，如图1-30所示。

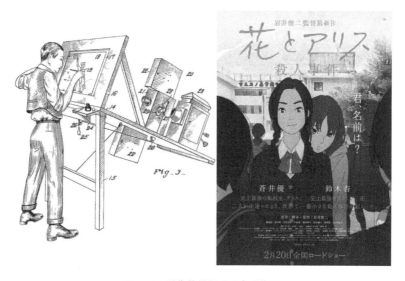

图1-30 影像转描原理示意及作品

(5) MG动画师

Motion Graphic（简写MG），一般直译为"动态图形"或者"运动图形"，指的是"随时间流动而改变形态的图形"。MG动画的设计同样遵循动画运动规律，对于动画的设计与传统的二维动画原动画设计方式保持一致，只是在形式上更加自由，具有动画和图形设计共同的特征，MG动画作品截图如图1-31所示。

图1-31 MG动画作品截图

MG动画融合了平面设计、动画设计和电影语言，它的表现形式丰富多样，具有极强的包容性，能和各种表现形式以及艺术风格混搭。MG动画强调信息的传达，平面图形的点线面、抽象简洁设计、扁平化、流畅的镜头等是MG常见的特征。在表达形式上，MG动画一般不侧重于"剧情"的展开，而是更加侧重特定主题的信息传达，例如针对某一个专题展开的解说或讲解，或者是对某一个观点的视觉化阐述。在视听语言的设计上，强调画面的平面设计原则，追求直接、简约、生动、动态的视觉效果。MG动画是影视产业、计算机图形图像技术、网络媒体、移动媒体

不断发展的产物，主要应用领域集中于节目频道包装、电影电视片头、商业广告、MV、现场舞台屏幕、互动装置等。从职业技能来说，MG动画是传统动画设计、视觉传达设计、计算机图形设计结合的产物，除了要求动画师具备基本的动画设计能力，还要求动画师精通Flash动画及AE视频动画制作技术，甚至需要具备一定的计算机编程的能力。

（6）游戏动画师

电脑游戏行业的蓬勃发展催生出了一个特殊的职业，那就是游戏动画师。一般来说，游戏中大都存在着种类繁多、形态各异的动态角色，以及各种地形地貌和大量的自然现象、特效等。为了让这一切更加逼真，游戏动画设计师通过三维绘图软件赋予角色逼真且符合游戏设定的不同性格特征的动作，赋予角色"生命"，合理地让角色存在于游戏世界中，使得整个游戏世界更加真实可信。

游戏动画师一般需要掌握动画原理、骨骼蒙皮绑定、各种角色的游戏动画制作设计等能力。和传统的影视动画师不同，游戏动画师的工作内容具有以下特点：

① 动作侧重点不同。影视动画中的角色服务于剧情，动画及动作往往是根据时间线的延展按照既定设计呈现的。游戏动画一般来说服务于游戏操控者，因此角色的表情相对较少，一般侧重于一些固定的动作设计。以RPG动画为例，最常见的动作设计集中在走路、跑步、跳跃、攻击、被攻击（受伤）、死亡状态等。

② 循环动画。游戏是具有高度"交互"性质的，通常情况下，角色需要等待操控者的指令，呈现出"即时反应"的状态。为了节省数据资源，游戏里的角色动画一般要求制作成可循环动画。以角色走路的动画为例，实际制作时只需要制作角色走1～2步的动作，到游戏引擎里这个动作会被循环播放，呈现出被控制之下的重复循环行走状态。

（7）实时动画师

实时动画也称为算法动画，它是采用各种算法来实现对运动物体的运动控制。在实时动画中，计算机一边计算一边显示就能产生动画效果。实时动画一般不包含大量的动画数据，而是对有限的数据进行快速处理，并将结果随时显示出来。比较有代表性的有分形动画、实时生成的游戏（软件）动画等，如图1-32所示。

图1-32 算法生成的分形动画与Unity制作的实时动画

尽管实时动画的画面很难达到帧动画那样的速度，但良好的交互性使得它成为动画设计的最佳选择。在进行动画的同时生成每一幅图像，可以很容易地使用键盘来改变进行动画的模型形状、位置和其他特征。实时动画的响应时间与许多因素有关，如计算机的运算速度、软硬件处理能力、景物的复杂程度、画面的大小等。因此游戏软件中以实时动画居多。

未来，随着技术的不断发展，动画必然会加入更加丰富的创作手段，动画师的身份也会更加多元。动画师应当时刻保持开放的心态，积极学习新的表现手段和技术，给作品融入新鲜血液，不断创作出符合当下需求的作品。

第 2 章

动画制作基础知识

　　动画制作的过程较为烦琐。每一部动画的制作过程都包括前期策划、剧本设计与造型设计、中期动画制作、后期动画合成及输出这几个主要的环节。在前期工作中，要求动画制作人员有丰富的想象力和创造力，编写好剧本和分镜头；中期体现动画制作人员的美术功底和软件运用能力；后期强调团队中成员的综合素质，能用不同的技术完成视频的编辑、特效处理及合成设置等。本章从动画制作流程、剧本、角色与场景设计、分镜设计和案例赏析来进行学习。在制作动画时要更加重视前期工作，它是整个动画制作工作的前提和基础，它的准备直接影响着整个制作过程的思路与方向，必须得到我们的重视与投入。

2.1 动画制作的流程

动画影片的类型繁多，制作方式并非完全遵循固定的模式。如二维动画、三维动画的制作方式就有明显的区别，即使是同一类型的影片，不同的制作单位的制作方式也存在差异，各个流程之间的对接也并非一成不变的。我们可以把一部动画片的设计制作大致分为三个阶段：动画片的前期设计、中期制作和后期制作。

（1）前期设计

动画片的前期设计阶段包含四个部分的设计任务：

① 前期策划。根据项目的策划方案，编写剧本并将其概括改编成文字故事脚本。通常，这个环节已经基本确定动画的风格，比如原画或概念设定。

② 角色设计。设计影片人物的造型，并明确后续角色在不同状态下的设计规范。

③ 道具及场景设计。设计主要的场景和道具。

④ 细化故事脚本，绘制分镜头台本。

这个阶段侧重对动画影片场景、镜头的计划组织，是影片故事视觉化构架的重要依据。

（2）中期制作

中期阶段是动画制作的最主要环节，也是整个制作过程中最为艰苦繁重、工作量最大的环节。不同类型的动画形式在这个阶段产生分野。

二维动画的中期制作阶段，首先是根据"分镜头台本"绘制出每一个镜头的动画设计稿，包括每一个镜头所用的背景铅笔线稿、人物构图及运动路线提示，之后根据动画设计稿绘制并完善彩色背景、原画稿、动画稿。传统的二维动画需要对画稿线拍录入，以便下一步核查。在无纸动画时代，画稿直接在计算机中完成。完成的画稿要在专业软件中动检，确保动作流畅、准确后，按照设计好的标准造型完成

上色、修饰等步骤。

三维动画的角色和场景则通过三维软件建模而成，在骨骼工具的辅助下，动画师完成动作的设计调试，并通过材质、灯光的塑造，完成三维空间中的表演。

通常，重要的配乐、声效设计也会同步制作完成，有的动画公司会在这个阶段做基本的合成，形成初步完成的镜头。

（3）后期制作

动画片的后期制作流程主要包括剪辑，配音乐、音效及对白，影片调色，特效制作等几方面。最后通过合成输出成影音文件。

动画项目制作的基本流程如图2-1所示，根据项目规模的大小不同，各环节也会有一些差异。在项目实施的前期阶段，项目处于创新力最为旺盛的状态，导演和编剧是该阶段的核心，这些核心成员商讨确定的方案基本就决定了动画作品的基调风格。制片人在此时应该充分尊重和支持导演的工作，最大限度地实现导演对影片整体的创意设想。从内容上来说，造型、道具、场景的设计确定后，就可以通过制作项目样片的方式对项目内部的运行情况实施测试和演练。同时，测试样片也被用来测试市场对前期作品的反应，还可以起到预热的效果，为项目最终的成果提前吸引关注度。样片一般是影片核心剧情或精彩情节的浓缩，长度通常控制在3～5min，还可以根据投放媒介的不同，提供不同的版本。如果在前期阶段发现项目的计划或者走向需要调整，则需要迅速响应，通过项目会议的方式讨论调整的内容，并及时落实，从而避免因问题扩大而难以调整修正的局面发生。换个角度来说，这个阶段也是最适宜对项目做出调整和完善的时期。

项目的中期阶段是动画项目生产过程中劳动最密集的阶段。动画项目制片人需要在掌握中期制作流程和规律的基础上，运用各种激励手段、技巧来管理团队，需要从创作、技术、预算、进度等方面来管理项目中期。对于要外协合作的工作部分，则需要制片人做好衔接和服务工作，确保外部力量的有效转化。此外，还需要从市场营销的角度提前来考虑衍生品的开发，还需要将检查和核准设计稿与原画、同意重拍及修正等工作作为中期工作的重点。

项目制作后期意味着动画镜头画面的内容已经基本确定，需要编辑人员根据阶段性的视觉素材和声音素材创作和交付最终的项目产品；需要依据项目的制作进度

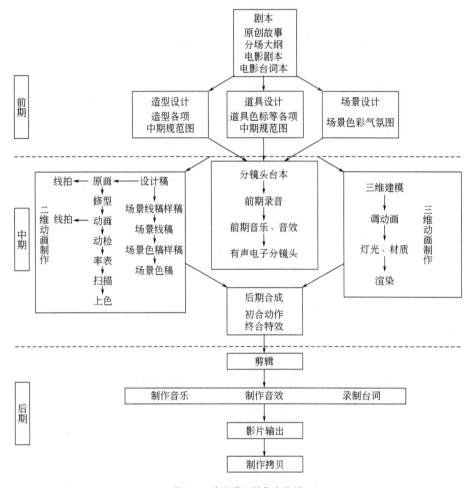

图2-1 动画项目制作流程图

及最终交付格式和声音的需要等几个方面来考量后期制作的方式和步骤。在后期制作期间，动画项目制片人需要通过召开后期制作专题会议的方式，布置后期制作所需的各种相关工作任务，主要包括后期制作所需的人员设备、后期制作流程的监督控制、片头片尾的风格与设计、项目辅助团队的工作安排、素材文件的归档及整理、设备的落实等内容。

项目进入后期收尾阶段表明动画的大部分工作已经完成，工作内容集中于项目的核心人员及客户之间。从内容上来说，需要确认画面的颜色校正及最终的音频合成，制作发行拷贝，添加片头、片尾、演职员字幕等。通过以导演及资方代表为核心

的审片小组对作品质量进行评估和判断，及时修正影片中出现的问题和瑕疵。在内部确认之后，还需要递送主管部门审核。如果有必要，还可以组织小范围的试映。

2.2 动画剧本

动画被称为"第八艺术"，是一门集文学、绘画、漫画、电影、数字技术、音乐等于一体的综合艺术，剧本则是这门艺术的基础。近年来，我国影视行业规模迅速发展，市场逐步扩大，票房数据屡创新高。但是作品质量却参差不齐，优秀的影视作品较少。这种现象的根本原因是优秀剧本的创作速度和数量不能够满足影视业因迅速发展而带来的对剧本的大量需求，优秀动画剧本更是奇缺。动画剧本是影片创作的依据和基础，其创作质量是动画作品成功与否的关键性因素。我国明末清初戏曲家李渔早就明确提出"剧本剧本，一剧之本"的观点。

广义的剧本，指文学作品的一种体裁，由剧中人物的对话（有的有唱词）和舞台指示等构成，是戏剧演出的文字底本。本书涉及的"剧本"，主要是动画影视作品的剧本。悉德·菲尔德在《电影剧本写作基础》中定义：影视剧本就是通过影像、对话和描述来讲故事，并且把这个故事放置在一个戏剧性的结构环境之中。

任何事物都有发生、发展和结束的过程，这是客观事物发展的必然过程。建置、对峙、解决（Set-up, Confrontation, Resolution）就是戏剧的"原料"。其中矛盾冲突是影片往前推进的核心动力，建置和解决都围绕这个冲突而展开。动画片剧作的情节也遵循这个规律。一般来说，动画片剧作在结构上可分为开端、发展、高潮、结局四个部分。此外，有些影片还会加上提示说明、补充交代的部分，也就是序幕和尾声。

2.2.1 序幕

序幕指在剧情正式展开之前的部分。其作用一般是建置故事、人物、戏剧性前提、故事的基本情境，并建立起主要角色及其周围环境与其他角色的关系，为正式的剧情发展埋设悬念等。动画片的剧作是否需要序幕，多根据剧作的要求而定，并非所有的影视剧作都要有序幕。如《玩具总动员》第一部的开头，用近三分钟的篇

幅展现了安迪和一众玩具在卧室里的玩耍过程。这就是一个典型的铺垫式序幕，这一序幕交代了故事发生的地点、主角安迪和玩具之间的关系，也奠定了影片童真、轻松、欢快的叙事风格。

2.2.2 开端

剧作中主要事件的起始、主要人物和主要矛盾的显露，就构成了动画片剧作结构的开端。在开端部分要注意：内容的交代要生动自然、清楚简洁，对矛盾冲突的引发和展示要鲜明迅速，留有余地。如动画片《狮子王》，影片中的父亲木法沙是一个威严的国王。他既是众兽之王，又是一个慈祥的父亲，然而叔叔刀疤却对木法沙的王位觊觎已久，企图利用不齿的手段获取老狮王的权力。接下来的矛盾冲突都在影片故事的开端逐步显露出来。

2.2.3 发展

发展是整个剧作情节的主干部分，指揭开矛盾后，各种冲突不断发展、激化直至高潮出现之前的剧情描写过程。角色性格的发展、矛盾的推进和冲突的加剧是故事发展的主要内容。如动画片《白雪公主》中，王后得知白雪公主不但没有死，而且还和森林中七个小矮人生活在一起后，不惜改变容貌，变成一个丑陋的巫婆，带着一个含有剧毒的苹果亲自去杀死白雪公主。

2.2.4 高潮

高潮是剧作中最主要的部分，是主要矛盾冲突和对峙发展到最紧张、最激烈、最尖锐的阶段。高潮部分是主要人物性格塑造完成的关键时刻，也是剧作中主要悬念得以解决的时刻，在这一阶段，主要人物性格和剧作的思想内涵都获得了集中、充分的展现。一般来说，高潮部分多出现在剧作的后半部分，高潮之后，矛盾冲突解决，剧情进入结局阶段。如动画片《哪吒闹海》中，四海龙王带领水兵水将兴风作浪，水淹陈塘关，要李靖交出哪吒才肯收兵。哪吒想要反击，遭到李靖的阻拦，并收去哪吒的两件法宝。哪吒为了全城百姓的安危，挺身而出，悲愤自刎。这段最为激烈、情感冲突最为集中的部分就是影片的高潮部分，哪吒"叛逆、善良、悲

情"性格也在这一部分得到了最充分的体现。

2.2.5 结局

结局部分是指当高潮过去之后,主要矛盾和主要悬念最终解决,人物性格刻画完成,事件有了结果,主题得到了体现,剧作逐步进入一种平衡和稳定的状态。通常来说,结局有两种类型:一种是剧作最初提出的矛盾得到了圆满解决,如《白雪公主》,其结局是白雪公主终于嫁给王子,而王后则受到惩罚,这样的结局照应了剧作中后母对白雪公主仇恨的主要矛盾;第二种是剧作最初提出的矛盾并没有得到完全解决,但是已向新的方向转化,如动画片《冰河世纪》中,每一系列的结局都是主角们逃离了重重险阻,平安相聚,但是冰河世纪严酷的气候危机悬而未决,那只追逐食物的松鼠总是在故事的最后开启另一段危机,这种开放式的结局设置了悬念,也为续集的展开留下了余地。

2.2.6 尾声

并非所有的剧作都有尾声,这要根据具体情况而定。剧作的尾声一般起到四种作用:一是补充交代;二是预示剧情发展的未来前景;三是暗示主要人物的命运走向;四是照应开头。如动画片《瓦力》的尾声:机器人瓦力和伊娃一起到了"公理号"上,经过一番波折后终于告诉了船长地球上可以进行光合作用,一行人克服种种困难最后启程返回了地球。这样的尾声结束在重返地球之后,和影片开始时瓦力独自在地球的生活形成了巧妙的呼应。

通常情况下,影视行业的经验是电影的长度不超过2小时8分钟(基于经济的综合考量)。对于剧本的长度来说,悉德·菲尔德建议:一般来说,无论剧本全部是行为动作,或全是对白,或者二者兼而有之、相互掺和,影视剧本中的一页相当于荧幕放映的1分钟。这是一个很好的可循的经验法则。

2.3 角色设计与场景设计

2.3.1 动画角色设计

动画角色是影片的核心,是推动剧情发展的主体。一部优秀的动画想要打

动观众，不能单单地靠故事情节，还要塑造角色形象。塑造角色时，设计者要运用一些特殊的手法来塑造角色的形象和性格，使角色个性鲜明，这样才能让观众留下深刻的印象。我们常见的动画角色性格都比较鲜明，或是天真，或是邪恶，或是性格阴郁，或是古灵精怪。动画角色的设计除了要给人深刻的视觉印象以外，还要具备内在的气质和人格魅力，这需要通过动画剧本中的世界或故事情节要素让角色鲜活起来。一个动画角色的完美塑造，是动画向成功迈出的一大步。

　　影响动画角色的因素有很多，一个成功的角色诞生，必须从文学剧本创作开始。动画剧本无论原创还是改编，在角色的塑造中具有举足轻重的作用。文字剧本会对人物的外貌、个性特征进行详细的描写。剧本一般会交代故事发生的背景、主要角色的基本状况以及角色之间的关系等。角色创作人员拿到剧本后，根据剧本中的角色情况，对角色进行整体的构思。角色的创作是一个复杂的过程，我们要整体塑造角色，才能让角色真实丰满。

　　富于感染力的动画角色的设计不单单局限于外观造型的设计，还要对角色做出完整的思考和规划，这就要求我们要对角色进行准确定位，特别是对不同风格类型的故事，角色造型风格要与动画剧本描述相匹配，并从导演、编剧、后期衍生产品营销等角度进行论证。设计定位分为：性格的定位、题材的定位、受众的定位、衍生产品的定位等。

　　当角色设计的人设稿决定后，参与制作的原画、动画人员就要以人设决定稿为参考标准进行绘制。《七龙珠》角色设计如图2-2所示。

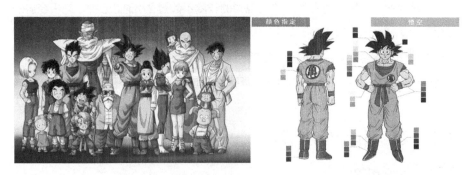

图2-2 《七龙珠》角色设计

2.3.2 动画场景设计

动画的场景就是围绕在角色周围、与角色有关系的环境。这个环境不仅是景物，还包含了生活场所、社会环境、自然环境及历史环境，甚至包括作为社会背景出现的群众角色。

在动画片的创作中，动画影片的主体是动画角色，动画场景通常是为动画角色的表演提供服务的。因此动画场景的设计要符合要求，能展现故事发生的历史背景、文化风貌、地理环境和时代特征，要明确地表达故事发生的时间、地点，结合整部影片的总体风格进行设计，给动画角色的表演提供合适的场合，紧紧围绕角色的表演进行设计。

在一些特殊情况下，场景也能成为演绎故事情节的主要"角色"。动画场景的设计与制作是艺术创作与表演技法的有机结合。场景的设计要依据故事情节的发展分设为若干不同的镜头场景，如室内景、室外景、街市、森林，甚至是太空、梦境等虚拟的场景。场景设计师要在符合动画片总体风格的前提下针对每一个镜头的特定内容进行设计与制作。男鹿和雄场景设计作品如图2-3所示。

图2-3 宫崎骏御用场景设计师男鹿和雄场景设计作品

场景设计不但影响着角色与剧情，而且还影响着影视动画的欣赏体验。动画片给观众带来的感受是动画片中多种元素综合产生的，它让观众随着剧情的发展而紧张、忧伤、欣喜、兴奋。在欣赏过程中，观众最直接感受到的还是场景设计所传达出来的复杂情绪。场景设计对动画中的场面施加主观影响，通过色彩、构图、光影等设计手法来强化影视动画的视觉表现，使恐怖气氛更加恐怖，优雅场面更加优雅。《僵尸新娘》场景设计如图2-4所示。

图2-4 偶动画《僵尸新娘》中的场景设计

2.4 分镜头设计

2.4.1 动画分镜头设计

分镜头,也称故事板、导演剧本,是剧本画面的呈现,是视觉化构架故事的方式。镜头通过剪辑形成影片。分镜利用视听语言将文字剧本(有时是文字脚本)转换成画面,是制作影片的蓝图。

分镜头属于非常重要的前期设定工作,因为分镜就是导演在开拍前"预演的草图",它决定了其后各部分制作工序的基本施工方案。好的动画分镜头能让我们直观地联想到实拍画面运动起来的效果。著名电影导演昆汀·塔伦蒂诺、乔治·卢卡斯、科恩兄弟、徐克、张艺谋等都非常重视分镜头的设计。动画由于制作方式的特殊性,所有的制作人员都要严格按照分镜头脚本展开制作,分镜头的作用就更为突出。我们熟知的动画导演如宫崎骏、大友克洋、押井守、富野由游季等,都是亲自绘制分镜头,为我们留下了诸多精良、卓越的分镜头作品。此外,漫画、广告、游戏、多媒体设计等也会有分镜的设计环节,其作用和影视分镜基本是一致的。

动画是动态的影像,影视分镜头体现了创作者对剧本视觉化呈现的理解和表现方式,体现了影片的叙事语言风格、构架故事的结构、情节结构的控制。因此,动画分镜头和原动画之间的关系非常紧密,分镜头阶段的动作动态将会成为原画的重要参考依据,是动画师往更高职位发展的必由之路。这对绘制人员的综合素质也提

出了很高的要求，一般要求绘制人员除了拥有扎实的绘画表现功底，还需要具备视听语言、场面调度、表演技巧、想象力等综合能力。除了画面的效果，分镜还承担着影片时间分布管理的重要任务，导演在规划分镜头的时候，通过对时间的预设，就可以把影片的段落清晰地划分出来。由于动画的制作成本大部分都集中于制作动画的制作阶段，合理严谨的时间规划可以有效地提升制作效率，避免内容调整带来的成本消耗。正因为分镜头脚本的重要性，现代影视制作过程中还催生出了"分镜师"这一职位。

分镜头的绘制方式并没有非常严格的规定。在动画领域，分镜头脚本一般包含时间、节奏、对白、构图、镜头运动、特效说明等元素。在表现手段上，可以是以传统手绘的方式，也可以通过照片拍摄合成或三维模型模拟的方式呈现。

如图2-5所示，我们可从大友克洋的分镜头手稿中看到，场景号、景别、画面构图、镜头的运动方式、对话、画面说明、时长等信息，都在分镜头中被严谨地限定出来。有的时候导演还会在需要特别表现的地方注明一些信息，例如图中机舱内的全景俯拍示意草图，就被附加在动作和对白的空白位置。这个画面不一定会出现在实拍成片中，但是可以很好地为后续原画及场景设计人员提供更加清晰明确的指示。

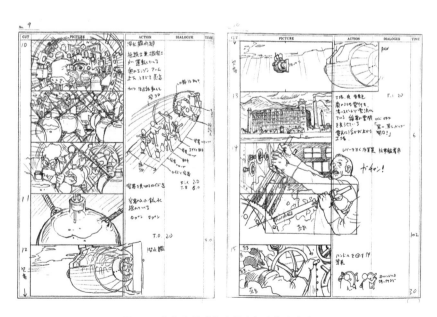

图2-5　大友克洋《蒸汽男孩》分镜头脚本

通常分镜头在绘制的时候其实已经确定了角色基本的形象设计。虽然我们可以看到有些导演的分镜头并没有细化角色形象细节，但是至少都会大致交代表情、动作形体等基本状态。尤其需要注意的是，对于优秀的动画作品而言，角色的表演在分镜头阶段其实已经确定，而并不是在原画阶段才着手设计。

2.4.2 动画分镜头脚本的设计流程

分镜头脚本的绘制一般遵循以下流程：

（1）导演沟通，确定方向

如果动画师担任分镜头的绘制，就必须和导演深入沟通，了解导演对剧本的理解、影片风格的设定和构想。除了口头交流，通常通过导演阐述或者文字框架的形式确定影片的拍摄方式。

（2）熟悉剧本，撰写文字分镜头

导演沟通确定之后，动画剧本一般会被细化成为更加"精确"的文字分镜剧本，这部分工作的核心是把文字内容和拍摄时间对应起来。尤其是对于新手，文字脚本可以起到提纲挈领的作用，为下一步工作夯实基础。文字分镜需要简化剧本中的内容，以精简凝练的语言加以描述。拍摄内容的调整修改，也可以和导演再次沟通确认，并尽量在这个阶段完成。《哪吒闹海》文字分镜头如表2-1所示。

表2-1 《哪吒闹海》文字分镜头

镜号	时间/s	景别	背景	内容
242	5	中景	海滩 礁石林立	哪吒说道："停下来！" 龙王慢慢停在岸边。
243	2	特写	海滩	龙王大口喘气，露出疲惫不堪的表情。
244	3	中景	海滩	哪吒招手："你们快过来看啊！" 远处，众小孩跑过来。
245	7	近景	海滩 散落的海星、贝壳	哪吒说道："你还告不告？" 龙王："不告啦……" 哪吒："你还要不要童男童女？" 龙王装出可怜的样子，摇头说："哎哟，不要啦！再要天诛地灭……" 哪吒从龙王脖子上摘下金圈。
246	3	中近景	海滩	众小孩欢呼，为哪吒叫好。

续表

镜号	时间/s	景别	背景	内容
247	3	近景转特写	海滩	哪吒说道:"你不要骗人!" 龙王:"不敢……"
248	4	近景	海滩	小孩甲指着龙王,说:"你要下雨,不许闹灾!" 小孩乙说:"不许你再祸害人!"

(3)对接角色与场景设计,绘制分镜头草图

导演和概念设计确定角色及场景风格后,分镜设计师需要熟悉角色造型、道具及人物比例关系、场景形态及数量,平衡好剧情表现和制作工作量,再把梳理汇总的信息以小草图的形式落实在画面上。

(4)设计场景调度,细化文字、时间

场景调度由演员的定位和移动以及镜头中的对象形成的构图组成。场景的调度除了使塑造的环境在观众的眼中更加逼真可信,产生时间和空间感,还可以通过刻意设计以及设置,传递情绪,甚至暗示角色的内心状态。分镜头绘制最核心的部分就是把角色和场景以合适的方式呈现出来,角色、景别、镜头的运动方式都需要加以明确,再和对白及拍摄时间一一对应,就形成了视觉化剧情的基本关系。

(5)清稿,核对文字说明

最后一步是对分镜头清稿确认,逐个镜头核对画面内容及相关文字信息,并递交导演审核确认。

综上所述,分镜头的设计是一项考验动画制作人员全面能力的工作。优秀的分镜头设计,不仅涉及原动画设计、角色设计、构图与造型,还要求我们在剧本理解、叙事技巧、视听语言等层面有深入思考和研究。

2.5 经典角色设计赏析

角色塑造的核心是角色形象设计和表演风格设定。从影视表演的角度来说,可以简单地把角色的塑造划分为写实风格、夸张风格和美术风格三种。写

实风格是对现实的描摹和再现，追求逼真、细腻、还原度高，大友克洋、金敏、新海诚导演都是以写实风格著称。夸张风格则强调"卡通感"，通过对角色的提炼，强化某些特征，可以塑造出独特而具亲和力的角色形象，大部分动画都会选择这种风格。美术风格的定义则非常宽泛，水墨、剪纸、油画等艺术形式，都可以融入动画角色的塑造中，唯美写意、平面装饰感、极简抽象等风格为我们提供了多样化的创作选择。《功夫熊猫》中夸张生动的角色设计如图2-6所示，《山水情》水墨风格角色设计如图2-7所示，《骄傲的将军》中的装饰风格角色设计如图2-8所示，《飞天小女警》中的极简风格角色设计如图2-9所示。

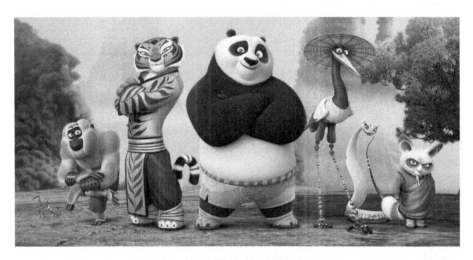

图2-6 《功夫熊猫》中夸张生动的角色设计

图2-7 《山水情》水墨风格角色设计

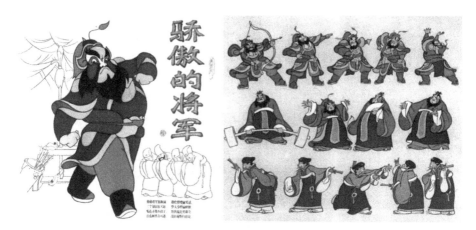

图2-8 《骄傲的将军》中的装饰风格角色设计

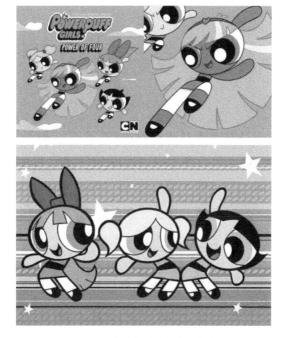

图2-9 《飞天小女警》中的极简风格角色设计

第3章 动画制作基础技能与工具

动画设计需要创作者具备综合的素质和技能，这不仅包括基本的工具使用技能，还包括基本的美术基础、对动画的整体规划、基本的镜头运用技巧和基本的画面组接技巧。这些基本的素质和技能直接影响了动画作品的质量，鲜明地体现出动画创作者的创作水平。

3.1 动画美术基础知识

动画制作师需要有一定的绘画基础,能够掌握素描、速写的基础技法。了解透视、造型基础、人体解剖等相关知识。

3.1.1 素描

广义上的素描,泛指一切单色的绘画,起源于西洋造型能力的培养。狭义上的素描,专指用于学习美术技巧、探索造型规律、培养专业习惯的绘画训练过程。素描包括人像素描、静物素描、风景素描等几种,如图3-1所示。以素描表现的目的而言,素描一般用作提高造型能力的基本绘画练习,或作为创作前的整体或局部练习、素材的搜集方法,并练习物体形象、动态、量感、质感、明暗、色彩、比例、构图、变化统一、疏密等。

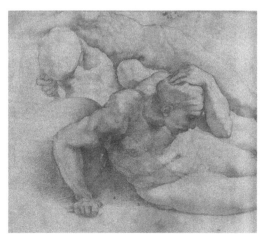 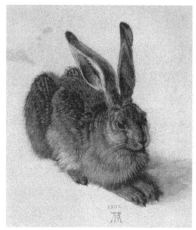

图3-1 人体素描(作者:米开朗琪罗)与素描《野兔》(作者:丢勒)

物体的形象在光的照射下，产生了明暗变化。光源一般有自然光、人造光。由于光的照射角度不同、光源与物体的距离不同、物体的质地不同、物体面的倾斜方向不同、光源的性质不同、物体与画者的距离不同等，物体都将产生明暗色调的不同感觉。在学习素描的过程中，掌握物体明暗调子的基本规律是非常重要的，物体明暗调子的规律可归纳为"三面五调"。明暗调子示意如图3-2所示。

（1）三面

物体在受光的照射后，呈现出不同的明暗效果，受光的一面叫亮面，侧受光的一面叫灰面，背光的一面叫暗面。这些就是三面。

（2）五调

调子是指画面不同明度的黑白层次，是体面所反映光的数量，也就是面的深浅程度。在三大面中，根据受光的强弱不同，还有很多明显的区别，形成了五个调子。除了亮面的亮调子、灰面的灰调和暗面的暗调之外，暗面由于环境的影响又出现了"反光"。另外在灰面与暗面的交界的地方，它既不受光源的照射，又不受反光的影响，因此挤出了一条最暗的面，叫"明暗交界"。

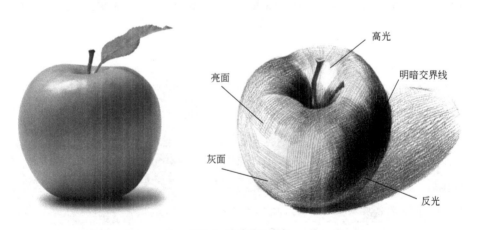

图3-2 明暗调子示意

以上只是归纳的分法，在实际绘画过程中，还可以表现更为丰富的影调。在画面中树立调子的整体感，即画面黑、白、灰的关系，运用好这几大调子来统一画面，表现画面的整体效果。

3.1.2 速写

速写是一种快速的写生方法，要求用简练的线条在短时间内扼要地画出人和物体的动态或静态形象。

速写对绘画工具的要求不是很严格，一般来说能在材料表面留下痕迹的工具都可以用来画速写，比如我们常用的铅笔、钢笔、马克笔、圆珠笔、碳铅笔、木炭条、毛笔等。速写因受时间的限制，比较侧重于简练概括，有大的形体结构，要把握大的比例，并运用合理的透视和变化的线条。速写往往是生活和创作的纽带和桥梁，所以，速写作为造型艺术的基本功训练，是一个非常有效的手段，是培养初学动画者敏锐观察鉴赏能力、研究分析能力、直觉判断能力、灵活抓型能力、形象造型能力、简洁概括能力和画面组织能力的一种极佳的方法和途径。因此学动画的人，必须持之以恒，每天坚持速写。

速写能力是动画设计人员进行设计构思、原画创作、角色造型、场景设计等动画设计的必备能力。动画速写能力的好坏，将直接影响到动画设计的最终效果。

在动画速写训练中，通常分两种类型：

一是研究规律型，以写实为主，扎实严谨，尽可能准确地反映对象的特征、形体转折及动态关系，寻找规律，默记于心。一般从慢写入手，对静态形态进行深入地研究和分析，从内部结构到外部形象进行深入体悟并能准确严谨地表现出来，例如图3-3所示的人体速写。

另一种类型为提炼表现型，在速写中融入个人理解和审美经验，对形象有主观处理和概括夸张地表达，更适于在生活中捕捉动态形象，为动画设计累积素材，例如图3-4所示的人物速写。

动画速写以运动规律作为核心训练内容，着重分析形象的动态特征，在分解每组动作或每个具体形态转折关系的过程中，把握动作的转折点和体态的置换关系。速写以线作为主要造型语言，在手法上"写实"与"写意"相结合，概括提炼和夸张并用。因此，动画速写同时也是动画线条训练的重要手段。

线的长短、粗细、疏密、节奏和韵律会随主观情感变化而呈现活力，作为主要造型手段，其直接性和抽象性对速写表现的主动性至关重要。线的造型功能和审美功能在速写中得以统一。

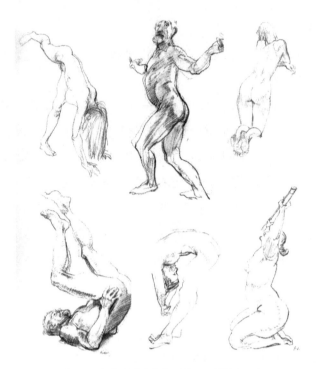

图3-3 人体速写（作者：Richard Williams）

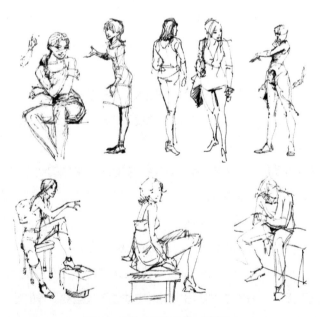

图3-4 人物速写（作者：张鹏飞）

3.1.3 透视

在生活中我们经常会注意到这样的现象,两条平行的轨道向远处延伸,然后消失于一点,而等宽的火车枕木愈远愈窄,愈远愈密,也最后一同消失。这就是透视的现象。对透视最简单的归纳就是:近大远小。

绘画中的透视法是为了体现物体和空间的远近、大小而诞生的一种技法。通常,我们需要了解透视的以下基本概念,如图3-5所示。

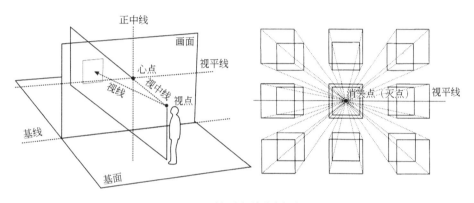

图3-5 透视的相关基本概念

(1)透视

绘画中的透视是一种推理性观察方法,即把观察者的眼睛作为一个投射点,依靠光学中眼与物体间的直线(视线传递),在中间设立一个平而透明的截面,于一定范围内切割各条视线,并在平面上留下视线穿透点,穿透点互相连接,就勾画出了三维空间的物体在平面上的投影。

(2)透视图

在透视理论中,透视图表示眼睛通过透明平面对自然空间的观察所得到的视觉空间形象。该形象具有立体空间感,包含着几何学中的点线面的关系,体现着物体的空间特征,有一定的科学性、推理性,绘画中有着直接的应用价值。透视在解释特定条件下的视觉空间规律方面促进了绘画艺术空间的表达。

(3)视点

观察者的眼睛所在的地方。

（4）画面

透明画面的假设理论画面，是观察面，为视点透视物体时所形成的投影形象的载体。

（5）消失点（灭点）

透视点的消灭点。

（6）基线

画面与基面的交线。

（7）基面

视点画面垂直于画面的统一水平面。

（8）心点

视点对画面的垂直落点，它是画面视域的中心。

（9）视平线与正中线

视平线与正中线分别是以心点为枢纽在画面上画的一条水平线和一条垂直线。水平线是视平线，在平视时恰好是平地与天空在远处相接的地平线的影线，代表视点位置的高度，是上下分割画面的基准线；垂直线是正中线，是左右分割画面的基准线。

（10）视线

视点与物体间的连线。

（11）视中线

心点与视点连接的直线，是视线中离画面最短最正的一条，代表视点注视方向和与画面的距离，又叫视距。

绘画中的透视分为一点透视、两点透视、三点透视、曲线透视、散点透视等几类。

3.1.4 解剖

本部分所讲的解剖属于艺用解剖,是为了帮助我们更好地了解角色的解剖学构造,从而在动画绘制的过程中准确地把握人体的结构构造与动态动作之间的关系。动画创作过程中最常出现的角色就是人,大部分的卡通形象也是以拟人化的形象出现的,正是因为我们赋予了这些角色"人格化"的特征,这些形象才如此地具有感染力。因此,优秀的动画制作人员必须了解人物的解剖结构,进而掌握人物的基本形态特征和运动规律。

(1)人体结构基础

① 人体的比例。通常我们用同一人体的头部作为基准,来判定它与人体的比例关系。在绘画人体时通常有"坐五、立七"的说法,即身高在坐位时为头高的5倍左右,立位时为7或7.5倍左右。成年男女在体型上的差别主要在躯干部,男性肩部阔于髋部(盆骨部分),肩宽为2个头长,髋部宽为1.5个头长;女性肩部宽度与髋部宽度大致相等,约为$1\frac{3}{4}$头长;儿童的头部和身高的比例更小,比如一岁的小孩子可能只有4个头高,如图3-6所示。以上只是大致的人体比例,我们在设计动画角色时,通常会对人体比例进行适当夸张,从而获得更加富有个性的角色。

② 人体的骨骼和肌肉。骨、骨连接和肌肉,构成了人体的运动系统。运动系

男、女人体比例

不同年龄的人体比例

图3-6 人体比例

统是人进行劳动、位移与维持姿势等各项活动的结构基础,全身各骨以关节连接构成骨骼。运动系统不仅构成人体的骨骼支架,在神经系统的支配下完成各种运动,而且还对身体起着重要的支持和保护作用。人体骨骼如图3-7所示,人体肌肉如图3-8所示。

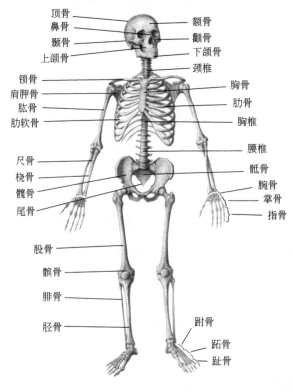

图3-7 人体的骨骼

为了便于研究人体的结构,可将人体分为几个部分,以此来分析整个人体是如何由各部的形体互相连接而成的。从总体上可分为头、躯干、上肢、下肢四个部分。人体的运动变化都和这几个部分的位置相关。

躯干分为颈、胸、腹、背、腰五个部分。上肢分为肩、上臂、肘、前臂、腕、手等部分。下肢分为髋、大腿、膝、小腿、踝、足等部分。

我们在绘制动画角色动态时就可以把动画形象的形态拆解成几个这样的大的板块,利用这几个板块的几何形体帮助我们快速地把握角色的整体动势。人体部位归

纳如图3-9所示。

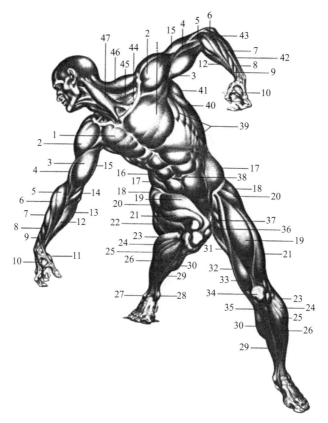

图3-8 人体的肌肉

1—胸大肌；2—三角肌；3—肱二头肌；4—肱肌；5—肱桡肌；6—桡侧腕长伸肌；7—桡侧腕短伸肌；8—拇长展肌；9—拇短展肌；10—骨间肌；11—拇短屈肌；12—桡侧腕屈肌；13—掌长肌；14—旋前圆肌；15—肱三头肌；16—腹直肌；17—腹外斜肌；18—臀中肌；19—股直肌；20—阔筋膜张肌；21—股外侧肌；22—臀大肌；23—腓肠肌；24—比目鱼肌；25—腓骨长肌；26—胫骨前肌；27—外踝；28—内踝；29—比目鱼肌；30—腓肠肌；31—跟骨；32—缝匠肌；33—股内侧肌；34—膝盖骨；35—胫骨粗隆；36—长收肌；37—耻骨肌；38—肚脐；39—前锯肌；40—背阔肌；41—大圆肌；42—指伸肌；43—肘肌；44—肩胛舌骨肌；45—肩胛提肌；46—斜方肌；47—胸锁乳突肌

（2）头部结构

头部的形状，可以归纳成为一个圆球体和立方体穿插的大体块。头部的形体特征及其面部的协调起伏，通过脑颅部与面颅部，以及额、颧、上颌、下颌构成的四个体块的相互穿插构成。

① 头部的解剖结构。头部分为脑颅和面颅两部分。脑颅位于眉以上至后脑；面

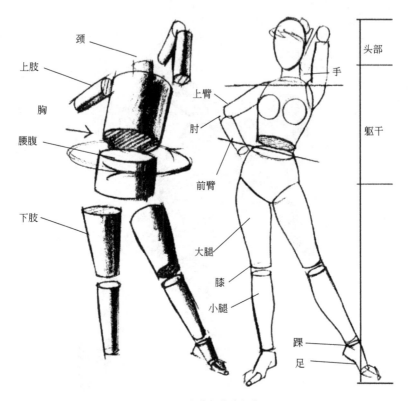

图3-9 人体部位的归纳

颅位于眉以下,形成面部轮廓。脑颅呈卵圆形,占头部的1/3,脑颅部的前额区形成方形体块,由额骨、顶骨、蝶骨、枕骨等8块骨构成颅腔,容纳并保护着脑。面颅部则由颧骨区的扁平体块、上颌骨区的圆柱状体块、下颌骨区的三角形体块组成,约占头部的2/3。由鼻骨、颧骨、上颌骨和下颌骨等15块骨构成口腔。头部块面归纳及骨骼结构如图3-10所示。头部肌肉分表情肌和咀嚼肌两类。头部前面的肌肉是表情肌,分布在眼、鼻、口周围,收缩时产生面部表情。侧面的肌肉是咀嚼肌,这部分肌肉厚大、对外形有影响,咀嚼肌用来拉下颌骨,起闭嘴咀嚼的作用。头部肌肉结构如图3-11所示。

② 五官的结构及比例特征。五官包括眼、眉、耳、鼻、口五部分。眼由眶、睑、球三部分组成。眼球为一玻璃体,处在眼眶内,大部分被眼睑覆盖,其结构在外部所见的有瞳孔、虹膜(俗称眼珠)、巩膜(俗称眼白)。眉起自眼眶上缘内角而延至外角,内端比较浓,叫眉头,外端比较淡,叫眉梢。口包括上唇、下

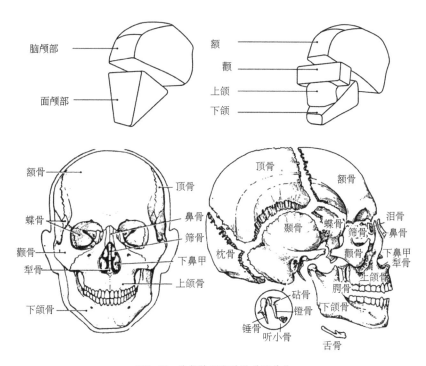

图3-10 头部块面归纳及骨骼结构

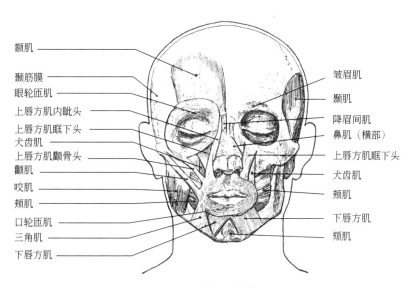

图3-11 头部肌肉结构

唇、口缝、口角节四部分。耳包括耳轮、耳下方、耳孔、耳屏四部分。鼻包括鼻梁、鼻尖、鼻孔、鼻翼四部分。五官比例："三庭五眼"是我国传统画论对五官位置比例的总结。"三庭"即从发际线到下颌分为三等分，从发际线到眉心为上庭，眉心到鼻底线为中庭，鼻底线到下颌为下庭。口缝线位于下庭靠上三分之一处。

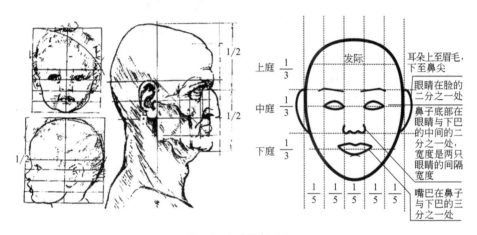

图3-12 五官比例画法

"五眼"即正面脸部自左而右约等于五个眼宽，两眼之间的距离约为一个眼宽，外眼角到耳轮的距离约为一个眼宽，鼻子的宽度与眼睛的宽度相等。从侧面看，外眼角至耳屏的距离与外眼角到口角的距离相等，耳与鼻的倾斜度大致相同。眼缝线的位置在头部上下二分之一处，小孩子因尚未发育成熟，眼缝线的位置在头部二分之一以下，老年人因肌肉松弛，眼缝线的位置在头部二分之一以上。五官比例画法如图3-12所示。

3.2 工具材料知识

（1）铅笔

动画制作常要用到石墨铅笔、自动铅笔和彩色铅笔，如图3-13所示。自动铅笔是绘制动画或原画用的，彩色铅笔用来起稿和标注图像上的阴影。

在绘制动画线条时，小画面和细节部分一般使用0.3mm自动铅笔配用HB铅笔

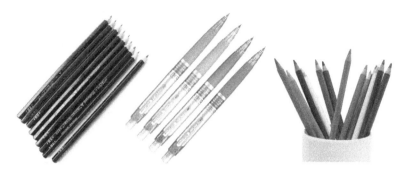

图3-13 石墨铅笔、自动铅笔、彩色铅笔

芯;中等画面一般使用0.5mm自动铅笔配用2B铅笔芯;大画面和特写部分一般使用0.9mm自动铅笔配用HB铅笔芯。

(2) 橡皮

橡皮是用橡胶制成的文具,能擦掉石墨或墨水的痕迹。由于动画绘制过程中需要反复修改调整,会大量用到橡皮,一般选用质地柔软,能够较彻底地擦除铅笔线条,而且不伤纸面的橡皮为宜,如图3-14所示。

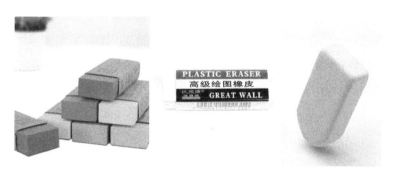

图3-14 橡皮

(3) 定位尺

动画定位尺也叫"定规尺",只是形状像尺,但没有刻度,如图3-15所示。定位尺是动画绘制时必备的工具之一,专门用来固定动画纸,以防纸张在绘制的过程中移位。

目前市场上通常为长250mm、宽20mm的金属制定位尺,也有部分产品的尺的

部分是塑胶，而突起物使用的是钢、铁。一般使用的定位尺上有三个突起物（两个条状、一个圆形），而动画纸上也有对应的孔穴，突起物可能会因为国家、制造商、制作公司不同而有不同的规格与数量。动画纸上端有同样形状的三个孔（一般需要自己用打孔机打出来），固定在定位钉上后放在专用的拷贝台、拷贝箱上，可以清晰地看见下一层纸上的图案，根据这个准确的位置，得以绘制出准确的中间动画。

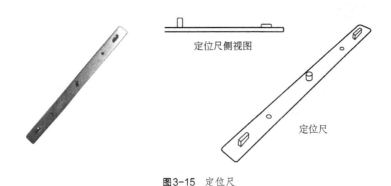

图3-15　定位尺

（4）拷贝台

拷贝台又叫透写台，是制作漫画、动画时的专业工具，主要就是由一个灯箱以及上面覆盖的一块毛玻璃或亚克力板所组成。使用的时候将多张画稿重叠在一起，可以很清楚地看到底层画稿上的图，并拷贝或者修改画到第一张纸上。拷贝桌、拷贝台如图3-16所示。

图3-16　拷贝桌、拷贝台

动画制作人员可以用拷贝台来画动作的分解动作（中间画）。将多张重叠的动画纸放在毛玻璃或亚克力板上后，打开灯箱开关，此时光线会透过毛玻璃或亚克力板而映射在动画纸上。这样一来，就可以清楚地透视多张重叠的动画纸上的图像线条，从而画出它们之间的中间动画。

（5）赛璐珞片

传统二维动画拍摄常用到赛璐珞片，这是一种透明的塑胶胶片，把动画形象绘制在赛璐珞上可以实现背景透明的效果。多层叠加可以表现丰富的上下（纵深）空间关系。

（6）动画纸

动画专用纸是一种透光度很强的白色模造纸，四五张重叠在一起，也可通过拷贝台看清原画。动画纸的大小根据镜头要求是可以改变的。动画纸上的孔洞与定位尺上的定位扣的位置是一致的，如图3-17所示。

图3-17　动画纸

（7）打孔机

打孔机是专门给动画纸打孔的器械，专业打孔机有多种尺寸选择，以适应不同型号的定位尺，如图3-18所示。

（8）摄影表

动画摄影表由原画师来填写，要在每份摄影表中注明片名、镜号、长度。横列

图3-18 打孔机

的帧和竖列的层相交织形成的表格,是用来填写每张原画、动画稿的编号的。表格两侧的空白位置,用来填写拍摄要求及动态、对白。需要连拍的时候,在表格中画出延续线。空白帧或是某层结束的时候,要在表格上打叉。在"动态""对白"栏中填写与原画对应的文字,用以表述原动画所表达的动态与对白内容。在"拍摄要求"栏中对应时间填写的是"推、拉、摇、移"等特技的位置、起止点等内容。摄影表如图3-19所示。

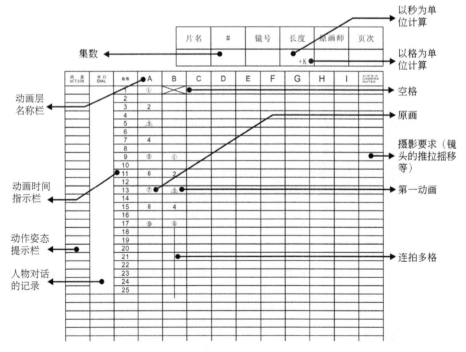

图3-19 摄影表

（9）安全框

安全框，也叫规格框，如图3-20所示。为了确定镜头的范围和画面的横竖比例关系时需要用到安全框。在动画纸上画画框时必须把纸和规格板都套在定位尺上，这样画出来的画框才准确。安全框上东（E）、西（W）、南（S）、北（N）用于镜头运动时定位坐标。12F安全框的比例中项为1.367，尺寸为12×8.72英寸。电视屏幕则较长，比例约为1∶1.85或1∶2.35。

图3-20 安全框（规格框）

在动画制作的过程中，镜头的运动范围往往是大于单帧画面尺寸的，所以绘制镜头画面施工图时就需要一个能够依据的比例范围，这就是安全框。动画师一般依赖安全框来进行画面布局。安全框提供拍摄画面的各种有效而标准的尺寸范围，这些尺寸范围在构图（设计稿）的阶段便已确立，并记录在摄影表上。

安全框直接与镜头相关，一般从6F～12F对应特写、近景、中景、全景、远景，镜头是依据安全框的坐标数值来移动的。但为了画面的精细度，很少使用6F以下的安全框，有时也使用16F的安全框。

安全框内部还有一个内框，即为摄影框。原动画作画时应以外框为准，作画时画出外框一框为安全位置，但画面处理应以内框为基准。若因镜头运用而产生

数个不同大小和位置的安全框，应用不同的颜色和编号帮助识别。第一个安全框为黑色，第二个安全框为红色，第三个安全框为蓝色。动画纸安全框布局如图3-21所示。

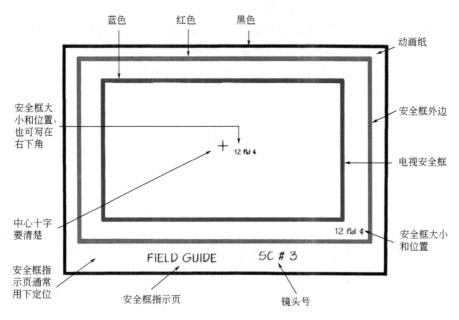

图3-21　动画纸安全框布局

安全框的中央有一个十字，标示安全框的中心位置，凡是以标准安全框的中心为某镜头构图中心的，在标注时要加写"¢"。具体使用的时候，我们还会遇到安全框的中心不一定是画面的中心位置的情况，比如借用某个镜头的偏一点的部分，当我们标明E5/S2时，意思是中心在东面第5格和南面第2格上；当标明W1/N2时，意思是中心在西面第1格和北面第2格上。但是它的横、竖的比例不能变，横向东到西18格的话，竖向南到北也必须18格，18格意味着9F大小。安全框布局范例如图3-22所示。

例图3-22中，坐标注明为"2E/2M"的意思是此坐标为偏离中心点"东2格/北2格"，注明为"1S/4W"意思是此坐标为偏离中心点"南1格/西4格"的位置。

一般表现特写镜头，例如一双眼睛、一张脸时，我们可以用小规格6F，近景可用7F、8F，最常用的是9F~10F，全景一般要用12F及以上。如图3-23中，在

表现镜头的推移时,在大规格的背景上使用小规格镜头,在构图时就可以有更大的自由。

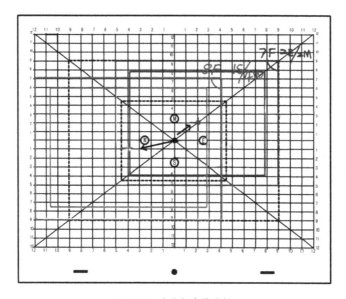

图3-22 安全框布局范例

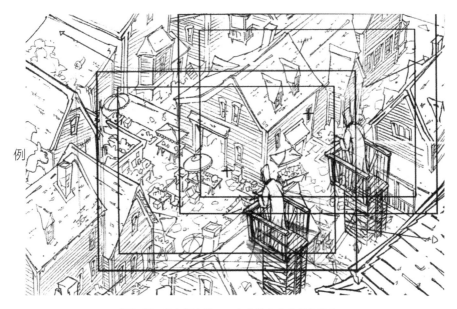

图3-23 安全框布局——大背景上的小规格镜头

（10）夹子

夹子用来固定动画纸，因为在对位的时候需要动画纸张固定在特定位置上，所以最好选用接触面积较大、夹合力强的夹子。

（11）动画摄影台

动画摄影台是用于拍摄动画设计稿时固定背景（BG）和原动画明片的设备。整个台面分A、B、C三块面板，可以左右移动，实现镜头的运动效果，如图3-24。

图3-24　动画摄影台

3.3　数字设备

3.3.1　计算机

（1）PC系统

PC是Personal Computer的缩写，指能独立运行、完成特定功能的个人计算机。个人计算机不需要共享其他计算机的处理器、磁盘和打印机等资源也可以独立工作。PC分为IBM-PC和苹果机，IBM-PC是由IBM公司开发的面向小型公司和个人用户的计算机。通常说的PC就是指IBM-PC的标准PC。PC系统中最为知名的就是Windows操作系统。Windows操作系统是一款由美国微软公司开发的操作系统，采用了GUI图形化操作模式，比起从前的指令操作系统（如DOS）更为人性化。Windows操作系统是世界上使用最广泛的操作系统。

（2）苹果系统

苹果系统是指运行于苹果Macintosh系列电脑上的操作系统，也称Mac OS。

苹果系统基于UNIX系统,是首个在商用领域成功的图形用户界面。Macintosh组包括比尔·阿特金森(Bill Atkinson)、杰夫·拉斯金(Jef Raskin)和安迪·赫茨菲尔德(Andy Hertzfeld)。

3.3.2 动画软件

(1)二维软件

① Adobe Photoshop。Adobe Photoshop,简称PS,是Adobe公司旗下极为出名的图像处理软件之一。Photoshop主要处理以像素构成的数字图像,使用其众多的编修与绘图工具,可以更有效地进行图片编辑工作。Photoshop的应用领域很广泛,在图像、图形、文字、视频、出版等各方面都有涉及。动画设计过程中通常使用该软件来进行图片处理、抠图、提取描线、上色、背景绘制等工作。

② Painter。Painter是一款极其优秀的仿自然绘画软件,拥有全面和逼真的仿自然画笔。它是专门为渴望追求自由创意及需要数码工具来模仿传统绘画的数码艺术家、插画画家及摄影师而开发的。它能通过数码手段复制自然媒质(Natural Media)的效果,是同级产品中的佼佼者,获得业界的一致推崇,在二维动画领域多用于动画背景及角色的绘制。

③ ANIMO。ANIMO是英国Cambridge Animation公司开发的运行于SGI O2工作站和Windows NT平台上的二维卡通动画制作系统,它是世界上最受欢迎、使用最广泛的系统。许多众所周知的动画片都是应用ANIMO的成功典例,例如《埃及王子》《国王与我》等。美国好莱坞的特技动画委员会已经把它作为二维卡通动画制作的一个标准。

④ Toon Boom Studio。是一款优秀的矢量动画制作软件,是当前Flash MX唯一直接支持的专业动画平台,可用于所有Windows系统及Mac苹果系统。特色有:可以将动画师的作品直接输出到电视电影或Internet上,软件支持互动式的即时播放及多层次三维镜头规划,其上色系统(包括阴影色、特效和高光的上色)被业界公认为最快,且保持笔触及图像质量极佳。

⑤ TOOZ TOONZ(点睛辅助动画制作系统)。点睛辅助动画制作系统是国内第一个拥有自主版权的计算机辅助制作传统动画的软件系统。该软件由方正集团与

中央电视台联合开发。使用该系统辅助生产动画片，可以大大提高描线、上色的速度，并可产生丰富的动画效果，如推拉摇移、淡入淡出等，从而提高生产效率和制作质量。点睛系统应用于需要逐帧制作的二维动画制作领域，主要供电视台、动画公司、制片厂生产动画故事片，也可用于某些广告创意（如在三维动画中插入卡通造型）、多媒体制作中的动画绘制等场合。二维游戏制作厂商也可以使用该软件制作简单的卡通形象和演示片头等。

（2）三维软件

三维软件可以制作出虚拟的全三维图形图像，极大地丰富了动画的表现力。越来越多的二维动画也开始引入三维技术设计一些二维难以表现的场景和镜头。国际上较为流行的三维动画制作软件包括：Discreet的3ds Max、Maxon的Cinema 4D、Alias的Maya、Softimage/XSI和NewTek的Lightwave 3D等。

① Alias Maya。Maya是美国Autodesk公司出品的世界顶级三维动画软件，应用对象是专业的影视广告、角色动画、电影特技等。Maya功能完善、工作灵活、易学易用、制作效率极高、渲染真实感极强，是电影级别的高端制作软件。Maya是一个包含了许多内容的巨大的软件程序。在电影和视觉特效领域、动画片的制作以及游戏工业，Maya被广泛地使用，它还被应用到了医学、军事以及建筑领域。

② 3D Studio Max。常简称为3ds Max或MAX，是Autodesk公司开发的基于PC系统的三维动画渲染和制作软件，其前身是基于DOS操作系统的3D Studio系列软件。在Windows NT出现以前，工业级的CG制作被SGI图形工作站所垄断。3D Studio Max + Windows NT组合的出现一下子降低了CG制作的门槛，该组合首先运用在电脑游戏的动画制作中，后更进一步参与影视片的特效制作，例如《X战警Ⅱ》《最后的武士》等。

③ Maxon Cinema 4D。是一套由德国公司Maxon Computer开发的3D绘图软件，以极高的运算速度和强大的渲染插件著称。Cinema 4D应用广泛，在广告、电影、工业设计等方面都有出色的表现，例如影片《阿凡达》中有花鸦三维影动研究室中国工作人员使用Cinema 4D制作的部分场景，在这样的大片中可以看到C4D的表现是很优秀的。在其他动画电影中也使用到了C4D，如《毁灭战士》(*Doom*)、《范海辛》(*Van Helsing*)、《蜘蛛侠》以及动画片《极地特快》《丛

林总动员》(*Open Season*)等。它正成为许多一流艺术家和电影公司的首选，Cinema 4D 已经走向成熟。

④ NewTek Lightwave 3D。Lightwave 是一个具有悠久历史和众多成功案例的重量级 3D 软件，由美国 NewTek 公司开发，它的功能非常强大。Lightwave3D 从有趣的 AMIGA 开始，发展到今天，已经成为一款功能非常强大的三维动画软件。

3.3.3 绘图板

绘图板是计算机的输入设备，主要借助相关绘图软件通过模拟传统绘画的创作方式来进行绘图工作。绘图板通常由一块用作工作区的数位板和一支压感笔组成，就像画家的画板和画笔。也有较高端的绘图显示器，将显示屏和绘图板合二为一，可以直接在显示屏上绘制，如图 3-25 所示。

图 3-25　绘图板

第 4 章　动画的视听语言

　　动画是视听的艺术，动画视听语言是对动画中画面、声音艺术表现形式（手段）的总称。"视听语言"的英文是Film Grammar，即"电影的文法"。人际的交流、艺术的抒发离不开语言这个载体或手段。语言不是人类独有的，动物、植物及大自然都有着自己的语言。动画语言的掌握，是进入动画领域的必备能力。动画视听语言来源于电影，而更胜于电影。由于没有拍摄技术、拍摄环境、演职人员等限制，动画视听语言更加丰富和理想化。视听语言主要内容包括：镜头、镜头的拍摄、镜头的组接和声画关系。

动画视听语言的主要要素包括：

影像：镜头、构图、景别、角度与运动、光线、色彩等。

声音：语言、音响、音乐等。

剪辑：影像的剪辑、声音的剪辑。

视听语言具有以下特点：

视听语言是一种信息沟通的符号编码方法，传播是单向的。视听语言以画面思维为基础，利用画面和声音发出信息。

视听语言是复现、展示影像的中介环节，基本规律是模仿人的视听感知经验。

视听语言中的元素与语言系统中的元素不同。

视听语言有强烈的象征、暗示等延伸作用，是一种创造性的语言。

4.1 镜头的规划与设计

动画的镜头源于动画场景的规划设计，场景是指角色活动与表演的场合与环境。这个场合与环境既有单个镜头空间与景物的设计，也包含多个相连镜头所形成的时间要素。动画艺术是时间与空间的艺术，是影视艺术的一个分支，动画场景的设计无不打上了影视艺术的烙印。影视是表达的艺术，表达就需要某种"语言"来传递信息。这里的语言并不单单指人物的话语，而是涵盖了影像、摄影、剪辑等要素，一方面是具象的操作，包括声音、画面的组接等工具技巧，另一方面是声画思维方式指引下的思考和表达方式的体现。

画面是视听语言的核心要素，而画面就是一个个的镜头。早期的电影甚至都是无声的"默片"，观众通过一个个连续的画面来理解影片背后的叙事内容。影视动画的叙事通过镜头内部（指组成镜头画面的元素）的变化及镜头外部（镜头与镜头间的衔接）的组合来完成。影视作品对镜头画面的设计包括"前期的镜头设计、拍

摄中分镜头的实现、后期的编辑筛选"三部分，如图4-1所示。

镜头（Shot）指摄影师开启和关闭摄影机对应的开始和结束的这一段画面。对于动画来说是指一段相对完整的画面。

场景（Scene）是指在同一个环境地点中（相同时空）的行动单元组合，可以是一个镜头（长镜头）构成，也可以是多个镜头组合构成。

段落（Sequence）是指多个场景的组合，一般一个段落讲述一个比较连贯的故事或一个片段，这些片段最终组合形成整部影片。

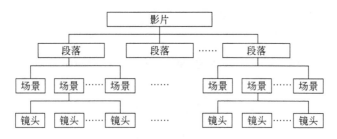

图4-1 影片的结构构成

镜头是整个语法系统的基本单位，画面的构成包含了非常复杂的元素。需要强调的是，影视是运动的艺术，镜头不仅是指定格在屏幕上的单个画面，而是包含了内部的声画内容及镜头的外在表现形式。角色的表演、环境的形态都需要通过这个镜头展示出来，并通过屏幕与观众的眼睛互动，形成观看关系。从某个角度来说，影视动画其实就是通过模拟观众的观看行为来讲述故事，摄影机就相当于人的眼睛，屏幕就是眼睛"看到"的画面。在这个由取景框构成的画面里，镜头不仅承担着去"看"（去展示）的任务，还要解决如何去看的问题，因为导演要通过镜头语言去交代环境、讲述剧情、传达情感，甚至是传达理念。

广义上来看，动画片中除角色造型以外的随着时间改变而变化的一切物的造型都属于场景设计的范畴。

4.2 场景的主要构图手法与景别

在影视创作中，导演和摄影师利用复杂多变的场面调度和镜头调度，交替地使用

各种不同的景别，可以使影片剧情的叙述、人物思想感情的表达、人物关系的处理更具有表现力，从而增强影片的艺术感染力。需要补充说明的是，动画师在掌握景别绘制的基本概念的基础上，需要理解景别设计的核心目标：形成视觉构图，组织画面。

4.2.1 景别的概念与类型

在观影过程中屏幕和观众的距离是相对固定的。为了在这个固定的距离和屏幕尺寸里展现不同的视野范围，就需要使用景别。景别就是指摄影机与被摄体的距离不同，而造成被摄体在电影画面中所呈现出的范围大小的区别。动画的景别实际就是指镜头内框内的画面尺寸。根据景距、视角的不同，景别可以分为大全景、全景、中景、近景、特写、大特写六种，如图4-2所示。

（1）大全景

大全景一般用来表现远离摄影机的环境全貌，展示人物及其周围广阔的空间环境、自然景色和群众活动大场面的镜头画面。

（2）全景

全景用来表现场景的全貌或人物的全身动作，在电视剧中用于表现人物之间、人与环境之间的关系。

（3）中景

俗称"七分像"，指摄取人物小腿以上部分的镜头，或用来拍摄与此相当的场景的镜头，是表演性场面的常用景别。

（4）近景

拍到人物胸部以上或物体的局部称为近景。近景的屏幕形象是近距离观察人物的体现，所以近景能清楚地看到人物的细微动作，是人物之间进行感情交流的景别。近景着重表现人物的面部表情，传达人物的内心世界，是刻画人物性格最有力的景别。

（5）特写

指摄像机在很近距离内摄取对象。通常以人体肩部以上的头像为取景参照，突

出强调人体的某个局部,或相应的物件细节、景物细节等。

(6) 大特写

又称"细部特写",指突出头像的局部,或身体、物体的某一细部,如眉毛、眼睛、拿道具的手等。

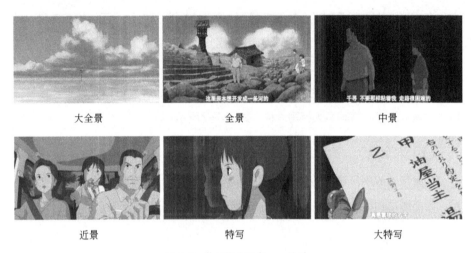

图4-2　动画镜头语言——景别

4.2.2　焦点和景深

焦点和景深是光学术语。景深就是指人眼或各种成像仪器对于能够拍摄物面的前后清晰距离。我们都有这样的感受：人在观看的时候,大脑为了梳理信息,把视觉的关注位置加以强调,其他部分加以弱化。那么视线聚焦的位置就称之为焦点。焦点前后所呈现的清晰图像的距离范围,叫做景深。

电影拍摄时调节摄影机镜头,使距离摄影机一定距离的景物清晰成像的过程叫做对焦,那个景物所在的点就是焦点,焦点前后一定距离内的景物成像都是清晰的,只要在这个范围之内的景物,都能清楚地拍摄到。光圈、镜头、与拍摄物的距离是影响景深的重要因素。

因为景深范围内的画面清晰程度不一样,所以景深又被分为深景深、浅景深。深景深背景清晰,浅景深背景模糊。也可以简单地理解为：焦点所在的部分清晰,焦点外的部分模糊。

（1）深景深（大景深）

还可以被称为深度聚焦，是指影像具有较深的景深，它可以用来拍摄更大面积的清晰影像。深景深适合拍摄风光、大场景、建筑等题材，能很好地展现画面的细节和细腻的层次。

在动画制作中，尤其是二维动画，深景深画面比较多，因为二维场景的景深变化不明显，更多时候是通过画面本身的虚实来处理空间关系。

（2）浅景深（小景深）

浅景深用来描述具有较短的拍摄距离的影像，能够清晰成像的区域较小。

浅景深能够虚化背景物体，突出前景物体，将拍摄对象和周围的影像隔离开，不仅能增强画面的纵深感和空间感，还有助于从观众身上激发出几种不同的情感，其中包括严肃、孤独、恐惧、怀疑、敏感和愤怒等。浅景深的画面能将观众的注意力集中在影像的特定区域，从而激发出观众的特定情感。

除此之外，浅景深还能帮助营造画面的情感基调，比如在夜晚，浅景深就能营造出一种怪诞的基调。

深景深与浅景深效果对比如图4-3所示。

深景深　　　　　　　　　　　　　　浅景深

图4-3　深景深和浅景深效果对比

我们可以利用焦点和景深的原理来表现空间、距离、关注点的变化。在平面的屏幕（银幕）上塑造空间感，或者突出强调我们需要让观众注意的事物。也可以利用焦点的变化，设计出"失焦"的效果，比如角色在昏迷的前一刻，主观视角展示的画面中的景物会由清晰变模糊，暗示角色视力的丧失。反之，角色醒来的过程

中，眼前的场景则是由模糊逐渐清晰起来。

在影视创作中，当我们谈论"景深"时，更多时候指的是屏幕上图像的深度。深度是由物体、人、景物之间的距离决定的，受它们的位置、相机位置和镜头选择的影响。

4.3 镜头的拍法

4.3.1 镜头的拍摄方式

机位是指摄影机拍摄时所处的位置。对于动画来说，画面并不是依赖于摄影机所拍摄的对象，而是画笔或者建模呈现（尤其是三维动画制作软件中，会设置一个虚拟摄影机来确定被摄画面），我们可以模拟一个摄影机所处的位置，来确定画面呈现的位置和角度。在二维动画设计制作过程中，我们也可以把眼睛的视角位置想象成为摄像机，把绘制的取景框等同于拍摄取景框，来确定画面内容在取景范围内的位置、远近及角度。摄影机的位置有固定和移动之分，接下来我们来看固定镜头的几种拍摄角度及机位，如图4-4所示。

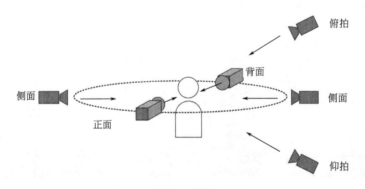

图4-4 拍摄角度及机位示意图

（1）正面拍摄

摄影机正对被摄主体，或者说正面表现角色，角色处在画面的中心位置，由于视角和角色完全平行，显得对称而稳定，可以集中表现角色的表情，对于观众来说，画面具有"对视"的感觉，但深度感相对弱化，缺乏立体感。

（2）侧面拍摄

摄影机位于角色的一侧，能够强化空间的纵深感，观众会有"观察"的感觉。但不局限于正侧面，还有半侧面角度。在表现对话时，侧面角度可以同时关照双方的神态、位置关系等。在表现对话场面时，侧面镜头可以同时带入对话角色，容纳更多的信息。

（3）背面拍摄

摄影机位于角色的后方，观众会产生和被摄对象一致的视角，多用来表现和角色一同"观看"的感觉。

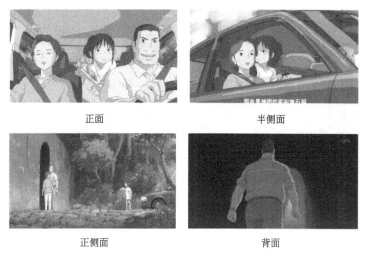

图4-5 《千与千寻》千寻一家进入神社一幕机位示意图

以《千与千寻》千寻一家进入神社一幕为例，正面拍摄和半侧面拍摄很好地交代了车中一家人的表情神态，正侧面则把神社周围的环境和一家人的位置清晰地展示出来，同时也暗示了汽车的前进方向。背面的机位则显示了爸爸前行的背影，展示了千寻眼中进入神社的过程，营造出神秘、甚至些许恐怖的基调，如图4-5所示。

除了在拍摄机位上的变化，还可以抬高或降低摄像机角度，产生平角拍摄、仰拍和俯拍角度，传递不同的情感信息，《千与千寻》千寻一家进入神社一幕拍摄角度示意图如图4-6所示。

（4）平角拍摄

摄像机与被摄主体高度持平，往往位于视平线所在的高度。这种角度符合人们日常生活的观察角度，显得客观、自然、真实。

（5）仰角拍摄

摄像机位于角色之下，自下而上拍摄。这种角度会产生仰视角色的感觉，赋予被摄对象伟岸、崇高、威慑的感觉。如果拍摄距离过近，则会产生角色上下身比例失调、人物面部变形失真的感觉，营造出凶恶、狰狞的氛围。

（6）俯角拍摄

摄像机位于角色之上，自上而下拍摄。俯拍会使观众的视角显得高大开阔，适合表现事物的全貌。同时，由于透视的原因，俯拍会弱化角色的分量感，造成角色产生可爱、渺小的感觉，甚至能够传递出抑郁、压抑的情绪。

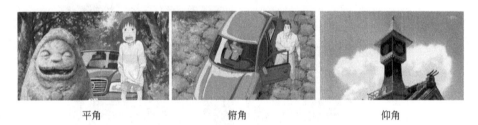

平角　　　　　　　　　俯角　　　　　　　　　仰角

图4-6 《千与千寻》千寻一家进入神社一幕拍摄角度示意图

图4-6中，平角拍摄的千寻视线与其等高，以"感同身受"的视角表现了千寻焦急、害怕的心情。俯拍的汽车和爸爸，在画面里显得矮小而局促，强化了一家人在面对接下来的遭遇时的"无力感"。仰拍的神社钟楼则突出了高大、高耸的感觉，一高一矮两组对比，呼应了后面的剧情，暗示了接下来的危机。这一幕通过一系列的镜头画面，精练而清晰地交代出故事的发展，是非常优秀而典型的镜头运动案例。

4.3.2 镜头的运动方式

实际上，除动画摄影机本身运动以达到某种效果外，动画的镜头设计都是画出

来的。和电影不同的是，电影实拍时是摄影机移动，而动画摄影则是摄影机固定，靠被摄物体的逐格移动来拍摄。现在利用计算机技术制作动画时，用扫描仪和软件来实现镜头的运动。

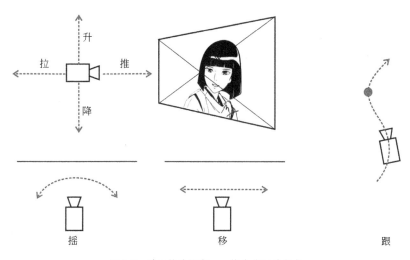

图4-7 动画镜头语言——镜头的运动方式

常见的镜头运动方式如图4-7所示，具体来说有：

① 推：指被摄体不动，由拍摄机器作向前的运动拍摄，取景范围由大变小。

② 拉：被摄体不动，由拍摄机器作向后的拉摄运动，取景范围由小变大。

③ 摇：摄像机位置不动，机身作上下、左右旋转等运动，使观众如同站在原地环顾、打量周围的人或事物。

④ 移：又称移动拍摄。从广义说，运动拍摄的各种方式都为移动拍摄。但在通常的意义上，移动拍摄专指把摄像机安放在运载工具上，如轨道或摇臂，沿水平面在移动中拍摄对象。移拍与摇拍结合可以形成摇移拍摄方式。

⑤ 跟：指跟踪拍摄。跟移是一种，还有跟摇、跟推、跟拉、跟升、跟降等，即将跟摄与拉、摇、移、升、降等多种拍摄方法结合在一起。总之，跟拍的手法灵活多样，它使观众的眼睛始终盯牢在被跟摄人体、物体上。

⑥ 升：上升摄像。

⑦ 降：下降摄像。

⑧ 俯拍：常用于宏观地展现环境、场合的整体面貌。

⑨ 仰拍：常带有高大、庄严的意味。

⑩ 空镜头：景物镜头，指没有剧中角色（不管是人还是相关动物）的纯景物镜头。

⑪ 切：转换镜头的统称。任何一个镜头的剪接，都是一次"切"。

⑫ 综合镜头：指综合拍摄，又称综合镜头。它是将推、拉、摇、跟、升、降、俯、仰、旋、甩、悬、空等拍摄方法中的几种结合在一个镜头里进行拍摄。

⑬ 反打：指摄像机在拍摄二人场景时的异向拍摄。例如表现男女二人交谈，先从一边拍男，再从另一边拍女（近景、特写、半身均可），最后交叉剪辑构成一个完整的片段。

⑭ 变焦拍摄：摄像机不动，通过镜头焦距的变化，使远方的人或物清晰可见，或使近景从清晰到虚化。

⑮ 主观拍摄：又称主观镜头，即表现剧中人的主观视线、视觉的镜头，常有可视化的心理描写的作用。

4.4 镜头的剪辑

影视诞生初期只是现实生活的原始记录或舞台剧的简单照相，因此早期的电影是不停机连续拍摄，不分镜头，一个场面用一个固定的全景镜头不停机连续拍摄下来，再将各个场面机械地粘接在一起。无论是固定镜头拍摄，或是运动镜头拍摄，最终都会遇到一个问题，就是如果单个镜头不能满足叙事或是表现的要求，这时候需要多个镜头以直接切换或是特技手段连接起来，这就涉及镜头的组接问题。随着影视语言的发展，电影作为一种叙事的手段，通过"镜头"这种基本单位展开叙事的技巧日益成熟，镜头的组接方式构成了视听语言的"语法"，"剪辑"也由此而生。

4.4.1 剪辑与蒙太奇

从美国导演格里菲斯开始，采用了分镜头拍摄的方法，然后再把这些镜头组接

起来，因而产生了剪辑艺术。剪辑既是影片制作工艺过程中一项必不可少的工作，也是影片艺术创作过程中所进行的最后一次再创作。随着影视语言的发展，"蒙太奇"的概念出现，使镜头的组接方式开始成为独立的理论和方法。

蒙太奇是法文"montage"的译音，原本是建筑学上的用语，意为"装配、安装"。"蒙太奇"最早由俄国导演普多夫金根据美国电影之父格里菲斯的剪辑手法延伸出来，然后由艾森斯坦进一步发扬光大，影视镜头中单独的画面，开始有逻辑、有构思、有意识、有创意和有规律地连贯在一起。因此，从某种角度来说，蒙太奇就是剪辑。可以说，剪辑理论成为成熟的理论体系，源自"蒙太奇"理论的提出和成型。

（1）叙事蒙太奇

这种蒙太奇由美国电影大师格里菲斯等人首创，是影视片中最常用的一种叙事方法，它以交代情节、展示事件为主旨，特征是按照情节发展的时间流程、因果关系来分切组合镜头、场面和段落，从而引导观众理解剧情。这种蒙太奇组接脉络清楚、逻辑连贯、浅显易懂。

（2）表现蒙太奇

表现蒙太奇是以镜头对列为基础，通过相连镜头在形式或内容上相互对照、冲击，从而产生单个镜头本身所不具有的丰富含义，以表达某种情绪或思想。其目的在于激发观众的联想，启迪观众的思考。

（3）理性蒙太奇

它是通过画面之间的关系，而非单纯连贯性叙事表情达意。理性蒙太奇与连贯性叙事的区别在于，即使它的画面属于实际经历过的事实，按这种蒙太奇组合在一起的事实总是主观视像。这类蒙太奇是苏联学派主要代表人物爱森斯坦创立，主要包含"杂耍蒙太奇""反射蒙太奇""思想蒙太奇"三种。

在这种语法的组织之下，镜头除了体现景别（机位）、补光、构图、运动、动作、表演等客观要素，还能够通过视听语言的组接表现出创作者本身的主观意识，两者的结合使画面的表意具有了功能双重性和复杂性。电影中的时间几乎可以完全再现"现实时间"和"舞台时间"。但是电影时间不仅仅是镜头前角色表演所

占据的时间，还可以浓缩或提炼于现实时间，打破后者的固有的连续性。现实中的时间是线性的，而且是不可逆的，但是影视中人们可以加速、减慢、中断，甚至可以回退逆转或者跳跃穿越时间。从这个角度上来说，电影的本质特征是"空间动态化"以及"时间空间化"，即不仅能够真实地再现空间，还可以"塑造"时间。

值得指出的是，剪接（剪辑）是一种倾向于形式主义的技巧，剪辑烘托的情景其实是导演传递给我们的，它让事件趋向于一种方向，只强化了一种或某些因素，使其丧失了现实性。因此，法国电影理论家巴赞认为剪接会破坏戏的效果，摧毁现实的复杂性。也是因为这个原因，大部分的现实主义文艺片都是以一种长镜头的形式拍摄，为的就是还原生活的事实性。

4.4.2 画面的转换衔接

为了流畅地转换时间、空间，我们需要一些技巧来实现转场。例如淡、叠、遮挡等。

（1）淡

淡入淡出，合称淡，是指电影画面的渐显、渐隐。比如画面由亮转暗，以至完全隐没，这个镜头的末尾叫淡出，也叫渐隐；画面由暗变亮，最后完全清晰，这个镜头的开端叫淡入，又叫渐显。

（2）叠

叠化是剪辑中的另一个技巧，是相对于"切换"的，就是在一个镜头中缓缓地可以看到向另一个镜头过渡，它是两个画面短暂的重叠，它只不过是把在许多方面类似那种由直接切换连接起来的两个镜头之间所存在的过渡关系的视觉关系具体化了。在无声电影的初期，最初发现叠化的时候，对它的使用更为自由。

叠化很少具有某种定型的"含义"，并且几乎不用来表示时间的消逝。因为那时可用字幕来表达时间的流逝，不需要叠化。通常，叠化是用来在一个单独连续的段落中作为获得从特写到远景（或反之）的"柔和转换"的。有的时候，它们用来创造造型的、节奏的或诗意的效果。

（3）遮挡转场

是指利用一个画面遮挡镜头，强行消解前一个画面给人的视觉印象，再组接下一个镜头。常见的方式有利用前一个镜头中的运动物体"走近"镜头，直到"进入"画面导致镜头变暗，在下一个镜头出现时再亮起画面。此时，被摄物体完全进入画面或者出离画面类似于静态镜头的组接，不完全出画入画则类似于动态镜头的组接。

（4）划像

划像也被称为扫换，指的是前一个镜头逐步移出屏幕时，空着的位置上出现下一个镜头，紧跟着上一个镜头划出的方向划入屏幕。划像的样式多样，上下划、左右划、对角线划、几何形划（菱形、方形、圆形）、雨丝效果、百叶窗等。划像也属于被动的组接技巧，动画中出现的并不多。

（5）定格

定格是指在一个画面到了一个特定的节奏点，突然把它定格，然后慢慢淡出，再转入下一场景，也可以称为"停顿"。这种转场比较适合人物或动作场面。需要注意的是，一般不能在动作已经完全结束的时候定格，适合的时间点是动作高潮刚刚结束的那一刻。

（6）翻页

翻页也称反转，是指前一个镜头画面以中轴线（或者从下角掀起），经过180°翻转进入下一个镜头的转场方式。翻页和划像效果近似，可以在翻页的速度、形态、方向上设计出不同的效果。

（7）多画面分割

在需要同时展示多个单位时间内并行的镜头画面，前后剪接又不能满足这种并行感的时候，我们可以采用把多个镜头罗列在一个画面上的方式处理，这种方式称为多画面分割。多画面分割类似于漫画中的画面分割，能够在一个画面内容纳更多的镜头内容，适合表现多角色、实时性、快节奏的情节。

4.4.3 剪辑需要注意的基本原则

（1）轴线原则

轴线是指由被拍摄对象的视线方向、运动方向、与不同对象之间的关系等三种情况所形成的一条虚拟的"直线"，如图4-8所示。

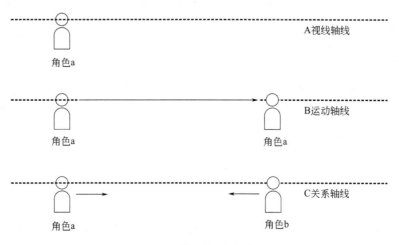

图4-8 轴线的三种类型

前面章节关于镜头构图的分析告诉我们：观众在屏幕（取景框）中看的画面，是其建立时空感的"框架"，那么在这个长方形的区域内，方向的认知也需要通过视觉的塑造加以实现，否则观众就会有"错乱和无依"感。以汽车行驶场景的拍摄为例，如果我们一开始设定汽车由画面的左侧开往右侧，那么我们可以在汽车前进方向的右侧拍摄，获得自左向右的行驶方向的镜头。接下来，当我们需要表现车子另外一边的对象时，如果我们直接把架设在对面（汽车前进方向的左侧）的摄影机拍摄的画面和上一个镜头直接组接的话，观众会产生汽车掉头开往相反方向的错觉，这就是违反轴线原则组接镜头的结果，如图4-9所示。

我们并不反对以更加个性化的表达方式来表现画面，但是前提是这种表达能被大多数人理解。轴线原则源自观众对于画面中角色建立起的方向感的判断。它可以保证摄影机在不同机位所拍摄的画面能够形成一个固定的荧幕方向和空间。我们可以简单地规定：前后组接的两个镜头，应该保持轴线的同侧。因此，轴线规则也称"180°规则"或"动作线规则"。其核心是用景别控制建立稳定明确的空间感和

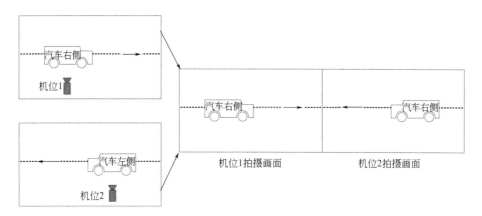

图4-9 运动轴线（汽车行驶镜头）的错误示范

人物位置，实现流畅地讲述故事的目的。

轴线实际上是一条假想的穿越镜头前面空间的分割线。它最初设计出来就是为了使得多机位拍摄某个场景的镜头能够被清楚明确地剪辑在一起，而不会出现我们例子中左右颠倒的情况。利用轴线，画面主体在前一个画框运动的方向在下一个镜头中将会得到"正确"（符合观众心理的正确）地延续。轴线原则也是经典剪辑中最为重要的原则，不合理地越过轴线的限制，表现不同角度和机位拍摄的对象的情况，称为"越轴"或"跳轴"。

（2）三角形法则

轴线的180°法则限定了我们的拍摄方式，但是为了避免轴线限制带来的呆板感，获得富有变化的镜头组接效果。我们可以把被拍摄主体的机位设置在180°工作区域的三个点上，连接这三个点，我们可以得到一个依据具体机位设置而变化的三角形。在这个三角形机位设置方式中，任何一个机位拍摄的镜头都可以和另外一个机位的镜头相互组接。这个三角形体系就包含了对话场景中所需要的景别和角度的画面。三角形法则适用于任何情况的拍摄，包括对单独主体、双人对话场景和其他动作场景的拍摄。

如图4-10所示的1、2、3号机位就是一个典型的三角形法则机位设置方案。如果我们需要加入角色两人的主观镜头，可以酌情加入4、5号机位。

如果我们把这条原则加以变化，以更多的三角形机位设置加以组合，这条原则

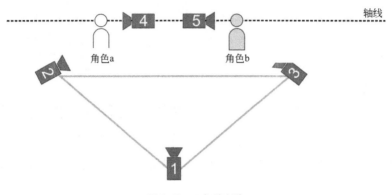

图4-10 三角形法则

同样适用,而且我们可以获得非常丰富的镜头素材。一般来说,只要不违反轴线规律(180°原则),这种组合可以衍生出无穷多的方案。如图4-11所示,可以用一种简单的方式记忆理解这条原则,那就是三个小的倒立三角形组合成为一个大的倒立三角形,每个三角形的顶点上都设置一台摄影机。

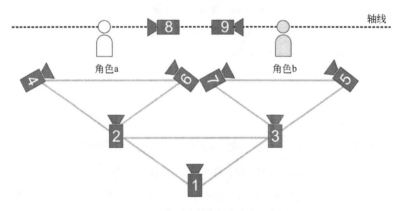

图4-11 三角形法则的组合变化示意图

4.5 长镜头与场面调度

如果说蒙太奇通过单个镜头(分镜头)的组接来产生叙事或表意,长镜头就是与之对应的处理方式。一般把一个时间超过10秒的镜头称为长镜头。但是这里的"长"并不能狭隘地理解为一个镜头持续的单位时间,而是指长镜头能包容较多

所需内容或成为一个蒙太奇句子（而不同于由若干短镜头切换组接而成的蒙太奇句子）。事实上，长镜头的长度并无明确的、统一的规定，只是相对于"短镜头"的讲法而言。

长镜头所记录的时空是连续的、实际的时空。长镜头不打断时间的自然过程，保持了时间进程的不间断性——与实际时间、过程一致，排除了蒙太奇通过镜头分切压缩或延长实际时间的可能性。其次，所表现的事态进展是连续的，长镜头表现的空间是实际存在着的真实空间，在镜头的运动中实现空间的自然转换，实现局部与整体的联系，排除了蒙太奇镜头剪接拼凑新空间的可能性。

影史上有许多经典电影采用了长镜头，如《历劫佳人》（1958年，导演：奥逊·威尔斯，摄影：拉塞尔·麦蒂）、《我是古巴》（1964年，导演：米哈依尔·卡拉托佐夫，摄影：谢尔盖·乌鲁谢夫斯基）、《俄罗斯方舟》（2004年，导演：亚历山大·索科洛夫，摄影：提尔曼·巴特纳）等，还有杜琪峰导演的《大事件》、毕赣的《路边野餐》等，这些影片既有传统意义上的商业片，也有个人气质浓厚的文艺片，都通过长镜头塑造了极其经典的场面。因为长镜头持续地表现画面内的动作和表演，所以需要对场景中的元素进行深思熟虑的、精心编排的设计与调度，这种调度就是场面调度。

场面调度一词来自法文"mise-en-scène"，原指在戏剧舞台上处理演员表演活动位置的一种技巧。《牛津电影研究参考》总结道："场景调度是电影风格的关键组成部分，它通过提供关于电影叙事世界的视觉信息来产生意义。"场面调度源于戏剧，被引用到电影艺术创作中来，其内容和性质与舞台上的不同，属于演员调度和摄影机调度的统一处理，是在银幕上创造电影形象的一种特殊表现手段。

如果说蒙太奇侧重的是利用镜头与镜头之间的组接产生语义，场面调度就是利用画面内元素（角色、角色动线、场景设计、道具、光线处理等）和摄影机本身的运动创造视觉形象。因此我们可以从演员调度和摄影机调度两个层面加以分析。

4.5.1 演员调度

演员调度具体是指演员在镜头画面内的运动方式，或者说是角色形象在这个封闭空间内的运动调度，如图4-12所示，这种调度既有平面构图的考量，也有空间

纵深的设计，基本可以分为以下几种情况：

① 横向竖向调度。演员从镜头画面的左方或右方、上方或下方作横向或纵向运动。

② 纵深调度。演员正向或背向镜头，做远离或走进镜头的纵深运动，这种调度会营造出空间感。

③ 斜向调度。演员向镜头的斜角方向作正向或背向运动。

④ 斜向上或斜向下调度。演员在镜头画面中向斜角方向作上升或下降运动。

⑤ 环形调度。演员在镜头前面做环形运动或围绕镜头位置做环形运动。

⑥ 自由调度。演员在镜头前面作自由运动。

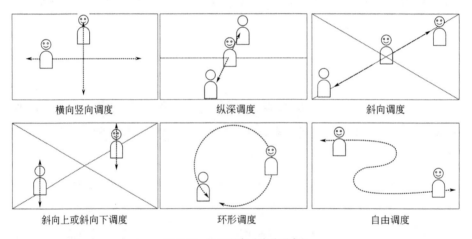

图4-12 场面调度（演员调度）

4.5.2 摄影机调度

摄影机调度的运动形式有推、拉、摇、跟、移、升、降等。以镜头位置分，有正拍、反拍、侧拍等形式；以镜头角度分，有平拍、仰拍、俯拍、升降拍及旋转拍等形式。一般来讲，若干衔接镜头，用同一个运动形式拍摄，会给人流畅的感觉；用忽而仰、忽而俯的角度拍摄，会给人强烈的对立感觉。

电影的场面调度是演员调度与摄影机调度的有机结合，两种调度相辅相成，都以剧情发展和人物性格、人物关系所决定的人物行为逻辑为依据。

电影从无声变为有声以来，运用场面调度连续拍摄的方法在很大程度上取代了

蒙太奇分切，但是并未完全排除蒙太奇手段。场面调度与蒙太奇是可以并行不悖的。可以借助于蒙太奇技巧，通过演员和摄影机运动速度和节奏的变化，在相互对比之中，揭示出一种更为深刻的含义。绝大多数时候，蒙太奇和场面调度都会应用于影视创作，只有当这两种表现手段融为一体时，电影语言的艺术表现力才更具有强烈的感染人的作用。

受限于二维动画技术本身，二维动画中长镜头的应用并不常见。因为二维动画中的镜头在场景中做各种运动就意味着背景的不断重绘，为了节约成本，二维动画通常使用静止的背景画面，或者是简单的平面维度上的镜头运动，如果必须使用长镜头或者是复杂的镜头运动，通常会借助三维技术实现。换个角度来说，三维动画的镜头调度和场景调度就要灵活自由很多，因为虚拟的三维场景和镜头可以完美地模拟，甚至是超越现实实景拍摄，创造出极富空间变化的镜头语言。

4.6 配音

4.6.1 动画声音特征

和实拍电影不同的是，动画没有原声，不能通过同期录音表演的方式获得声音，只能通过配音的方式利用后期制作对出现的所有声音要素进行加工。事实上，动画的配音是动画制作中必不可少的一个环节，也是一项核心工作，体现出以下特征。

（1）再现性

动画的配音承担着体现角色个性魅力和气质的重要作用。剧本的创作者，通过文字刻画了动画形象，使其有了可以依托的存在基础。动画制作者通过画笔和模型描绘出了角色视觉形象，并使他们在场景中"动起来"。配音演员则是利用声音、语言来塑造形象，真正使角色"活起来"。

（2）制约性

动画角色的性格特征源自剧本，配音者在给角色赋予生命力的同时，也受到角色性格的制约和限制，不能一味地自由发挥。从最基本的说话时长和内容，到角色的语气、节奏、停顿、轻重，动画的配音不仅要做到口型、动作的匹配，还需要再

现剧本中动画形象的语言特征和性格特征，还原角色的个性和魅力，这是一种对创作客体的认识和模仿。此外，配音还要能够适应各种情景的转换，跟随故事情节、情绪、情感交流等层面的变化而变化。

（3）技巧性

配音是一项专业性极强的工作，除了发音标准、气息流畅、音色优美等基本条件之外，还需要配音演员具备表演能力，例如对于台词的理解、变声的能力、角色情绪的感知能力等。除了语言的配音，还有一些环境音、特殊音效等，也需要配音人员根据剧情需要模拟录制。

4.6.2 动画配音的流程

动画配音涉及导演、录音、合成等各个环节，基本流程如下。

（1）挑选配音演员，分派角色

动画剧本完成后，就可以进入配音演员的选角工作了。动画配音演员通常由导演选择决定，导演根据角色需要，结合配音演员的声音特点选择合适的配音人选。通过试音，选择音色、语感、表现力都符合角色气质的演员。这个阶段的工作一般可以在实施前期以召开项目会议的方式展开，参加人员包括项目导演、制片人、画面编辑、声音监督及声音团队成员，依据项目的需要和状态，还可以安排ADR监督、声效监督和声音设计人员一同参与。

（2）熟悉剧本，安排配音

配音演员确定之后，导演会把剧本派发给各位演员，使演员熟悉情节内容，感受角色的心理及情绪变化，理解导演对影片的风格定位。需要说明的是，动画的配音有两种实施方式：第一种是先绘制好画面并完成基本的叙事框架，再执行录音。这种方式要求演员根据画面内容匹配口型和情绪，是一种以动画绘制为核心的创作方式，二维动画通常采用这种方式。第二种是配音演员先配音，再在配音的基础上创作镜头画面。这种方式要求配音演员充分理解剧本，并且具备较强的表演功底，充分调动内心的情绪，动画制作人员则需要根据配音的时长和节奏，确定每一帧画面的具体时间，细化时间标尺，再据此制作动画。

对于多个角色的配音，需要演员之间相互对戏，根据剧情的发展演绎。为了节省时间，一般商业剧场动画采用分轨录制的方式，每个角色单独占据一条音轨，这样可以更加自由、灵活地安排配音时间，提升创作效率。

动画的配乐也是由导演选定，一般有选择已有音乐和专门创作音乐两种。选择已有音乐可以节省时间，节约成本，但是需要在已有乐库中选择符合视听风格和叙事表意要求的曲子，如果时长不匹配，可以在剪辑合成阶段进行剪接和处理。如果是专门针对动画影片创作音乐，需要作曲者熟悉影片的风格和内容，在导演的指示下，按照情节需求创作和演奏。比如我们熟知的吉卜力动画，其出品的动画电影的配乐大部分都是由久石让创作。1984年，久石让开始担任宫崎骏第一部作品《风之谷》音乐监督，电影原声集创造了在Oricon榜最高第8位的纪录。2001年，久石让为宫崎骏导演的电影《千与千寻》创作音乐，该电影原声辑获得了第16届金唱片大奖动画音乐专辑奖。2004年11月，担任宫崎骏导演的电影《哈尔的移动城堡》音乐监督，凭借此作品获得了美国洛杉矶影评人协会的"最佳原创音乐奖"。从《风之谷》至《悬崖上的金鱼公主》的二十多年间，吉卜力所有动画长片电影的音乐制作都由久石让操刀，其积极向上、空灵唯美的风格与宫崎骏作品的气质极为吻合，成为宫崎骏作品中不可欠缺的配乐大师。二者的合作成为电影和配乐相得益彰、相互成就的佳话。

（3）合成

录制好的对白、音乐和音响效果，按照剧本要求混录在一起，这就是合成。合成一般在动画制作的最后一道工序进行，包含了音乐混录、声画合成等工作。

4.7 视听语言的风格类型

影视作品的风格是视听元素按照创作意图聚合在一起所形成的独特整体。叙事风格的形成，涉及视听元素的方方面面，如画面显示光影、结构深化方式、时空结构、场面调度方式以及蒙太奇的运用等，也就是说创作者根据自己的意图，将上述视听元素按照一定的技巧形式和逻辑关系组合在一起，构成了叙事风格的物质外壳。视听语言的表达方式不同，必然会形成不同的叙事风格。影像的风格不仅是指

画面本身"视觉美感"层面的调性和气质,还包括叙事风格类型的差异。影像风格的概念几乎和活动影像的诞生同步。卢米埃尔最早的作品《工厂大门》《火车进站》《浇水园丁》等,通过摄影机的忠实记录,在单镜头、定视点、远距离记录层面建立了写实影像风格的雏形;同时代的梅里爱则将一些虚幻的非现实元素融入电影,开创了"表现主义"风格,开启了影史上的风格化影视创作。

在电影创作理论中,美国电影史学家路易斯·詹内蒂(Louis Giannetti)把电影风格归纳为古典主义、写实主义、表现主义三种影像叙事风格,分别对应纪录片、剧情片和先锋片(实验片)。

4.7.1 古典主义风格

古典主义风格强调影像的连贯、叙事的流畅、避免极端的写实或表现主义影像形式,以最大限度地顺应观众理解或解读故事的需求,表演形式上也追求自然、真实、生活化。体现在镜头语言上,则是更多采用封闭性的中近景镜头,通过技巧性的蒙太奇手段组合分镜头,连贯地展示强烈的戏剧冲突、动作或情感,尽可能营造屏幕上"真实的幻觉"。从叙事结构上来说,古典主义风格的叙事结构完整紧凑,时空线索清晰,时空结构和叙事线索高度配合故事设计和情节推动需要,相对直观直接地唤起观众视觉和心理上的共鸣。

从叙事风格来说,绝大部分剧情动画都可以算是古典主义的,因为不管动画的角色和场景设计多么怪诞,情节设置多么离奇、曲折,讲述故事的方式都符合古典主义风格的处理方式。

4.7.2 写实主义风格

从电影诞生早期固定镜头拍摄的卢米埃尔的早期作品,到美国人罗伯特·弗莱厄蒂(Robert Flaherty)实践创始的纪录片风格,再到法国导演让·雷诺阿(Jean Renoir)首先尝试的一种不完全以古典主义的连续性影像叙事方式创作的《托尼》(1934),对"真实"的关注,一直是这种风格的核心。

影视作品中的写实主义风格理论确立于法国电影理论家安德烈·巴赞(André Bazin)和德国电影理论家克劳尔(Jon Krauer)的电影影像本体论和真实电影美

学观。这种观点认为：叙事应展示"普通人"的生活状态，以现实主义的创作原则反映生活；叙事结构遵循时空的发展规律，保持时空的完整统一性。写实主义风格拒绝人为的"戏剧化"叙事方式，大量采用全景镜头、长镜头，令摄影机跟随人物动作，运用景深和场面调度取代蒙太奇组接的分镜头。

巴赞的"真实美学观"是一种美学风格，而并非绝对的"真实"，更不能等同于"自然主义"。严格意义上来说，动画作品并没有真正意义上的"真实"，只有美学风格上的"写实性"，因为动画并非是真实世界在镜头上的"留影"，而是完全由动画制作者虚构再造的一个"纯虚拟"的影像时空。但是，我们不能消解动画片的写实主义风格倾向。这个问题同样需要从二维及三维两个维度来考量。三维动画对于空间的模拟和再现具有先天优势，因此，大量的以"真实"为诉求的三维动画已经成功地做到了这一点，甚至在逐步逼近数字虚拟影像与实拍影像之间的边界。从第一部三维动画长片——皮克斯出品的《玩具总动员》（1995）开始，到日本史克威尔艾尼克斯公司的《最终幻想》电影版（2001—2017），甚至是真人和三维虚拟角色合拍的《侏罗纪公园》《金刚》《猩球崛起》《阿凡达》等，三维技术都在通过数字虚拟技术还原真实，或者是本身就不存在的"逼真"的虚拟角色之路上发挥了重要作用。

二维动画的写实主义风格体现在题材内容和表现方式两个层面。通常我们把非虚拟的、讲述真实普通角色题材的、画风相对写实的二维动画作品归纳为写实主义的，比如大友克洋的《蒸汽男孩》，今敏的《东京教父》《红辣椒》，吉卜力工作室的《萤火虫之墓》，新海诚的《秒速5厘米》《云的彼端，约定的地方》《言叶之庭》，等等。其中，今敏导演非常擅长通过模糊幻想与现实的边界，达到超越动画效果以外的影像叙事效果，充分体现了其在二维动画写实性上的探索和巨大成功。

4.7.3 表现主义风格

当影像语言在叙事过程中更多地用以传达叙事之外的内涵，形成一种和"讲故事"平行的叙述方式，如传达感情、诠释思想理念的时候，影像就呈现出一种表现主义的叙事倾向。表现主义的影像风格源于梅里爱，后经20世纪30年代先锋派电影、抽象电影等运动的推广及蒙太奇学派的理论和实践支持而获得发展。

表现主义影像风格强调影像表现形式的重要性，重新塑造原始的"现实"并将新的特性赋予现实之中，创造出超越原始现实的艺术世界。这种风格关心的不是真实的生活状态，而是创作者个人内心的情感状态或是潜意识的思想活动。内容多淡化情节叙事，主题通常具有抽象性和思辨性，叙事结构上大多采用时空复合式的结构。在有些极端的表现主义电影作品中，叙事的逻辑甚至已经脱离了传统意义上的因果联系或是逻辑联系，而是呈现出一种"混乱无序的意识流状态"。

表现主义的动画作品更多集中于实验动画。对于二维动画来说，一个镜头就是一张画，而绘画又由各种艺术表现形式构成。可以简单理解成，一幅任何表现形式的画，通过逐帧播放则形成动画，因此绘画的流派也影响了动画的形式。随着动画的发展和近代表现主义的兴起，表现主义风格的绘画也深刻地影响到动画的创作，以烘托长片中一些关键情节所需要的人物情绪氛围。表现主义经常用于烘托人物内心情感，并用表现主义风格的绘画技法结合音乐表现出来。

实验动画大师扬·史云梅耶（Jan Svankmajer）、诺曼·麦克拉伦（Norman McLaren）、乔治·格里芬（George Griffin）、Zbigniew Rybczyski等，都在动画的表现性探索上留下了诸多经典的作品。在中国动画史上，水墨风格动画就是非常具有代表性的实验动画。从《小蝌蚪找妈妈》到《鹬蚌相争》再到《山水情》，这一系列的经典水墨动画是从技法到视觉风格的全面实验，具有极强的东方美学的表现主义特征。

视听语言风格的形成，涉及视听元素的方方面面。古典主义、写实主义和表现主义三种影像叙事风格并非绝对划分，在具体的作品表达中，三者往往呈现为一种融合状态。也就是说创作者可以根据自己的意图，将上述视听元素按照一定的技巧形式和逻辑关系组合在一起，逐步搭建形成叙事风格的物质外壳。因此，影视作品的风格是视听元素按照创作意图聚合在一起所形成的独特整体，吸引着我们借由手中的画笔，创建出一个生动鲜活、绚丽多彩的世界。

第 5 章

动画创作基本技法

　　动画的前期制作在整个动画制作过程中起着不可替代的重要作用。它是整个动画制作工作的前提和基础，它的准备直接影响着整个制作过程的思想与方向，应该也必须得到我们的重视与投入。当我们了解了动画的制作过程和使用工具后，进入动画制作的第一个环节，就是线条。动画是以单线描绘的图画，主要依靠铅笔线条来勾画角色的形象和动态，动画片中的线条是造型设计师对艺术形象通过高度概括与提炼而设计出来的，线条是由物象透视变化而产生的，线条是为造型而服务的。因此，动画铅笔线条的好坏直接关系到一个动画镜头的艺术技术质量高低。一个具备了一定美术基础的人，开始学习和从事动画工作时，首先必须重视铅笔线条的训练，以便逐步适应动画专业工作的需要。

5.1 中割原理

当我们通过动作的分解,找到动作的关键转折画面(原画)之后,就需要加出原画之间的过渡画面(动画)。中割简单的理解就是画出原画中间的分割画面,其实就是绘制出动画中间画。动画师的最主要工作就是严谨、规范地加出中间画。

动画片中的每个动作都必须经过原画和动画的分工合作与密切配合才能够完成。例如图5-1中的书,我们给这本书加出几页表示翻下来动态效果的纸,这几张翻动过程中的纸就是一组简单的中间画。其中两头极限位置的两张①、⑤为原画,2、△、4三张就叫中间画。△是最先加出的第一张中间画,称为"一动画",也叫"小原画"。

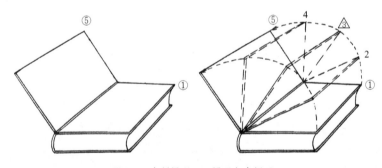

图5-1　中割原理——原画与中间画

传统二维动画的制作方法很多,但绘制原理都是一样的。都要按照一定的规格,用定位器在有3个统一(国际标准)定位孔的纸上制作完成。

5.2 原画与中间画

5.2.1 原画与动画中间画

一个动画角色的运动过程,大体可分为动作的准备、动作的过程和动作的终

止（或间歇）一系列姿态。其中动作准备和动作终止为起止动作，是动作过程中的关键动态，它们是物体在运动过程中，形状的大小、方向的转变以及姿态（或表情）发生变化到极点的状态，称为关键动态或转折动态。动画中形象的渐变过程如图5-2所示。

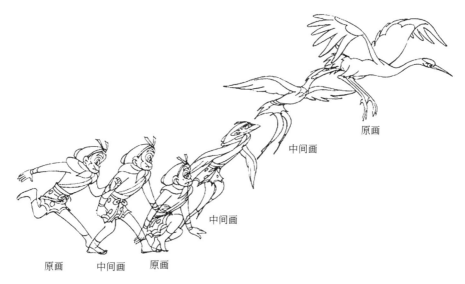

图5-2 动画中形象的渐变过程

在绘制整个动作时，必须首先掌握动作过程中的这些关键动作，并画出这些关键动作的画稿，然后才能按照物体的形象、规定的动作范围、运动的规律和速度等要求，逐张画出连接整个动作过程的中间动画。这种反映动作过程关键部分的画稿，在动画中称为"原画"。表现原画中间流畅的渐变过程的画面，就是中间画。

动画制作师的主要任务就是根据原画的要求，在两张关键的动态（原画）之间，勾画出动作的中间渐变过程。原画和动画是相互关联的一个整体，在实际创作过程中，原画、动画之间结合非常紧密。

5.2.2 中间线的概念

中间线，就是画出两根线的中间位置的线条，例如平行直线、不平行直线，平行弧线、不平行弧线、交叉弧线等，常见中间线画法如图5-3所示。

图5-3 常见中间线的画法

动画片中的各种形象都是用线条构成和表现的,因此,动画技术的基础就是掌握中间线的画法。

5.2.3 中间画的概念

中间画是指原画之间的一系列过程画,又称"动画",它是在一个动作过程中,根据原画规定的范围所画的动作过程画,即运动物体关键动态之间的过程连接画面,如图5-4所示。只有原画没有中间画来连接动作过程,物体的动作就不连贯、不流畅,角色活动也不自然。因此,画好中间画是动画制作师最主要的任务。

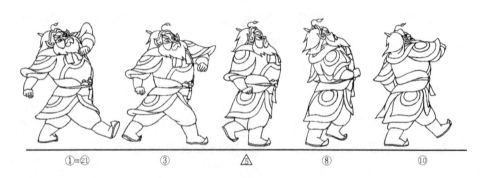

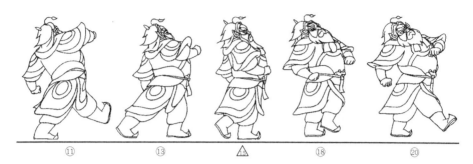

图5-4 原画与中间画(摘自《中间画技法》)

有时,我们还会遇到"一动画"(或小原画)的概念。"一动画"是在两张原画的形象动态之间,按照要求画出的第一张中间画。这张中间画的动作间距和形态变化往往比较大,绘制难度高。

通常情况下,在同一个镜头中,为了表示原画与动画画面的区别,原画的号码外面要加个圈,如①、③、⑧,在"一动画"的号码外面加一个三角框,如△、△。

5.3 动画线条的要领与训练

动画主要依靠线条来表现形象和动作,动画线条的重要性毋庸置疑。早期的动画线条,是通过描线人员的手工描绘,复描到透明的赛璐珞片上,经拍摄之后再现在银幕或荧屏上的。随着动画制作技术的发展,动画片的制作已逐步采用电脑代替人工上色。一般会采用扫描线稿然后利用电脑上色的方法,手绘线条将直接在屏幕上体现出来,这种方法对于动画线条的要求更高。可以说,动画线条的好坏,直接关系到动画镜头的艺术性和技术质量,进而影响动画片的质量。线稿与上色稿如图5-5所示。

二维动画是由连续画面的序列播放来实现动态效果的。一部影片的动画张数

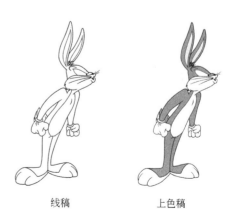

线稿　　　　　上色稿

图5-5 线稿与上色稿

是非常庞大的，如果画面的线条差异过大，就会出现跳跃、闪动的效果。因此，动画的制作方式决定了动画线条统一之中有变化的需求。也就是说，优秀的动画线条既要满足这个动画影片风格一致的要求，又要体现出线条在造型中的变化，避免呆板、僵硬。比如人物的轮廓线、大的结构线一般较粗，发梢、睫毛等部位的处理要相对较弱，使角色的线条看起来自然、有生气。

5.3.1 动画线条的要求

画好动画线条是一项重要的基本功，与一般绘画相比，动画线条有自身的要求。通常以准确、坚挺、均匀、流畅为主要原则：

① 准：在复描（拷贝）对象时，尽量与原图形一致，而不能走形、跑线、漏线，线条要明确，不能含糊。

② 挺：动画线条务必肯定、有力，不能中途弯曲、发虚、抖动，要一气呵成，不能有虚线或者双线，不能有断线。

③ 匀：动画线条必须粗细匀称、用笔一致，整个画面线条要统一。

④ 活：用笔要流畅、圆滑，线条要有精神、有生气，要能传达出所画形象的神情、动态和美感。

由于动画是依靠序列帧的连续播放来实现动态效果的，因此每一格（帧）画面的线条必须一致，以免画面差异而引起闪烁。同时，线条要能符合后期填色的要求。因此，以上四点原则适用于所有二维动画线条的绘制。

动画制作的线条有其特有的制作要求，但是动画中的线条并不是千篇一律的。为了体现影片独特的视觉意象，线条在保证制作工艺流程要求的前提下，仍然可以探索尝试不同风格的线条表现形式。

绘画中最直接、便捷的表现手法就是线条。在东方尤其是在中国，线条具有悠久的历史和丰富的文化、情感、精神内涵。"线"作为造型结构的一部分，在艺术领域中占据了其他造型元素所无法比拟的地位。

在中国传统造型艺术中，"线"始终体现着中华民族的审美特征和东方意蕴。自然万象和大千世界中的节奏、韵律、变化和统一等，甚至是对于"意"与"象"的深刻内涵的思考，全都被凝聚和沉淀于"线"的律动中，使线条具有了极为丰富的含义和审美意趣，焕发出绵长隽永的蓬勃艺术生命力。从我国远古时期的象形绘

画到书法、绘画、工艺美术等,都可以看到人们对于"线"的表现与拓展做出的丰硕成果,例如图5-6所示的极具装饰意味的青铜器纹饰,图5-7所示的汉代纺织场景画像石,图5-8所示的山西芮城永乐宫壁画。

图5-6　极具装饰意味的青铜器纹饰

图5-7　汉代纺织场景画像石

我们可以从博大深厚的传统造型艺术宝库中,汲取"线"的表现形式和技巧,创作出富有生命力、感染力和民族特色的动画作品。例如,迪士尼经典动画影片《花木兰》中,中国传统线描风格的线条处理使影片充满了浓郁的东方韵味,如图5-9所示。

图5-8　山西芮城永乐宫壁画局部

图5-9　充满东方韵味的迪士尼动画电影《花木兰》

5.3.2　动画线条的描线要领

在绘制动画线条时除了要注意线条的均匀、流畅，还需要注意各动画线条的连贯性和画面的整洁，简要地概括起来，就是"三个不"原则：

（1）线条不断线

描线时除了线条均匀外，最主要的要求就是不能断线，造型中需要填色的部分必须封闭，因为断线的画面不利于着色，尤其是在使用软件填色的时候，封口部断线的线条会导致漏色。

（2）画面不能脏

绘制过程中，动画纸必须保持干净，画面如果有污渍，会影响到复印和扫描工作。所以动画师应常保持手的清洁，可以戴手套或者在手掌下垫纸片进行绘制。

（3）动画纸不能破损

如果动画纸破损，必须重新绘制更换。尤其是定位孔的位置，因作画常常需要不停翻动纸张，容易使定位孔松弛或破损，这样会使扫描或摄影产生位移。因此，在绘制的时候可以在动画纸上加贴定位条，移动动画纸的时候，尽量扶着定位尺一起转动。

5.4 中间线的概念与绘制技法

5.4.1 中间线的训练

中间线绘制的训练过程中，应着重锻炼目测线条中间位置的能力，培养准确地在两根线条之间勾画中间线的能力。同时，有意识地训练手腕及手指的力度和灵活度，线条既可以自上而下，也可以自下而上、自左向右或者自右向左、自左下画圆或者自右下画圆。如此反复练习，逐渐能够轻松地左右开弓画线画圆。

（1）徒手训练

线条必须每天坚持训练。开始可以先练习手指和手腕的灵活性，在白纸上用铅笔随意地涂画直线、弧线、圆线等，如图5-10所示。通过反复不断地练习各种不同类型的线条，逐步使线条变得更加流畅自然、均匀挺直，最后做到潇洒自如地画出各种线条。

图5-10 中间线的练习

（2）衔接训练

由于长线条和曲线、圆形很难一笔画好，可以通过两根甚至三根、四根线条来衔接。但线的衔接要做到不露痕迹，要有一气呵成的感觉。这就需要在画线时掌握好用笔的轻重，线拉到需要衔接处，要把笔轻轻提起，下一笔的线条正好达到前面线条的收笔部位，如图5-11所示。

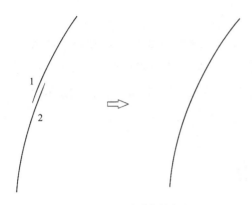

图5-11　长线条的衔接方法

（3）形象复描（拷贝）训练

经常进行复制即形象复描训练，在空白动画纸上照描下来，力求准确无误，画面线条统一，富于美感，如图5-12所示。

图5-12　形象复描训练

要达到以上目标，需要大量反复的训练。从简到繁，由易到难，逐步掌握在线条复杂的动态中准确画好中间画的技术。

5.4.2　画中间线的基本方法

① 在两根线条之间，不借助计量工具，目测找准中间位置。为了线条落笔时准确，可以先在几个关键部位，用铅笔轻轻地做个记号（特别是线条转折部分的中心

部位），然后一笔勾画出中间线，如图5-13所示。

图5-13　中间线绘制示意

② 在绘制中间线时，握笔要紧，手腕放松，眼睛要注意笔头前方，尽可能看着两根线与两根线的中间部位，注意力集中，手眼并用，线条才能稳而圆滑。

③ 在绘制中间线的过程中，线条的质量和位置的准确同等重要。初学中间线的人往往会顾此失彼，因此，需要不间断的练习，熟练掌握中间线的绘制方法。

5.5　中间画的概念与绘制技法

5.5.1　画中间画的基本方法

和中间线的训练方式一样，绘制中间画时，在两条线中间找出中间位置，并正确地画出中间线。这样，每个部位都是准确的中间线，连接而成一个完整的图案或者形象，成为两张原画之间的变化过程。通过一段时间的中间画目测训练，并掌握一些加中间画的基本方法后，就可既快又好地画好中间画了。一般来讲，加中间画主要有两种基本方法。

（1）直接加中间画，也被称为等分中间画

这种方法主要适用于一些基本图形和动作变化不大、形象也不太复杂，而且形象之间距离也不大的图形。中间的变化过程也没有任何特殊的要求（例如加速运

动、规律性运动）。可以形象地说，等分中间画就是"升级版"的中间线。

虽然直接加中间画不涉及复杂的形象变化，但是初学者往往由于不熟悉中间画原理，也会出现形变上的错误。因此，在拿到图例后应该仔细观察。如图5-14中三角形 ABC 到四边形 DBFE 的变化过程就需要将每条边、每一条线准确的中间画位置绘制出来。图5-14（a）中的 AB 到 DB 边的起始和结束状态缺乏等分过渡，是错误的画法。

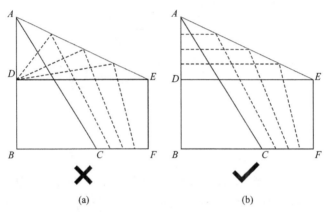

图5-14　三角形到矩形的等分中间画

在实际的绘制过程中，只要把两张原画和要画的动画纸叠套在定位尺上，透过灯光，利用目测的方法，找出前后两个形象的中间位置，直接勾画出中间画即可，如图5-15所示。

图5-15　等分中间画的绘制

（2）对位加中间画

当两张原画的图形动作变化较大，形象变化相对复杂，关键动态在画面中的位置相距较远，很难一次直接准确找到形态和线条的中间位置的时候，就可以采用对位法加中间画。

对位是指对利用动画纸上的三个定位孔这一特殊条件，在两张画纸相叠时，以洞眼位置所产生的差异为依据添加中间画。对位法是一种既简便又快捷的方法，也是检验中间位置准确性的一种有效手段。下一部分将详细介绍对位加中间画的对位技法。

5.5.2 中间画对位技法

（1）对位画法

具体操作时，先把两张原画套在定位尺上，加上一张空白动画纸，随后在空白动画纸上用铅笔轻轻标出两张原画的中间几个关键部位点。然后取下原画和空白动画纸，找出前后两张原画最接近的部位相叠在一起，这样两张动画纸上的六个定位孔之间就产生了明显的差距。然后，覆盖上刚才标记了关键部位点的空白动画纸，逐格对准两张原画定位孔之间的中间位置，加以固定，便可以比较方便地加中间画了，对位画法示意如图5-16所示。

对位时一定要注意确保中间画动画纸在两张原画的中间，可以通过定位孔的相对位置来判断上下两张原画的排列形式，常见的几种对位排列形式如图5-17所示，绘制时依据这个排列形式就可以很快地定出两张画面的大致中间位置。

对位画法具体步骤如下：

① 按照原画的编号顺序，将前后两张原画重叠在一起，套在定位器上，并覆盖一张规格相同的空白动画纸。

② 打开底光透光台，在两张原画动作纸之间，按照要求中割出相对关键的第一帧（中间帧）。

③ 再将第一帧原画和第一帧动画相叠在一起，套在定位器上，覆盖上另一张空白动画纸，画出"二动画"。再依次按照号码的顺序，逐帧进行制作，直至原画之间的中间过程（中间帧）全部完成为止。

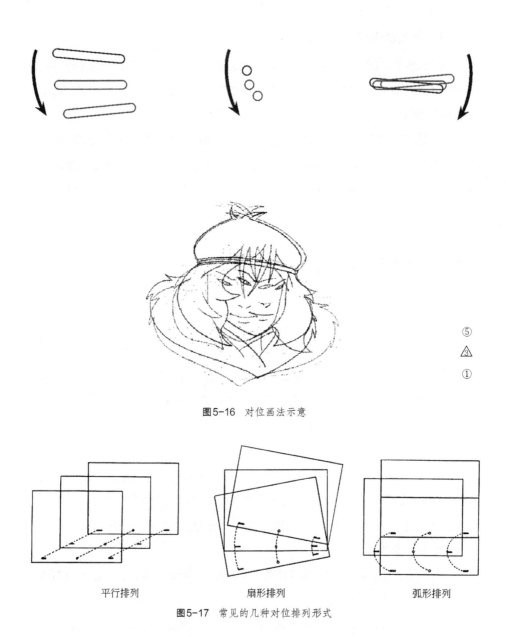

图5-16 对位画法示意

| 平行排列 | 扇形排列 | 弧形排列 |

图5-17 常见的几种对位排列形式

（2）复杂的中间画技法

在动画实际创作过程中，除了比较简单的平面中间画，还有比较复杂的立体运动而且透视变化比较大的中间画。在画此类比较复杂且有一定难度的动画时，应当根据对象形体结构及透视变化，揣摩变化过程的中间阶段应该是什么状态，采用默

画的方式准确地画出中间过程。

① 形象转面画法。人物或者动画形象面部的转动称为形象转面。角色的头部在转动过程中，单靠寻找中间点和中间线是不够的。因为，形象是立体的，因此在加这种动画时，应先了解被加动画形象的结构及透视变化。以人物头部转面为例，人物的头部大致是圆球形的，五官分布于这个球体的各个部位，当头部转动时，脸的外形轮廓及五官也会随之发生透视变化。我们可以用纵横两根轴线把球分成上下、左右两个半球。竖弧线确定头部低垂的角度，横弧线则确定眼睛的位置。鼻子所在的位置可以参考两条线的交叉点，再根据两弧线画出五官，如图5-18所示。利用这种方法，我们可以绘制出大多数拟人化的动画形象。同时，我们还可以根据角色造型的需要，将这个球体加以拉伸或者压缩，进而创造出多变的动画形象。在绘制角色的转面动画时要充分考虑角色转面时头部的透视变化，例如图5-19的形象转面画法示例和图5-20的形象转面画法中头部的透视变化示例，角色在转动的过程中，头部的转动轨迹是一个圆滑的弧线。如果只是机械地水平转动，就会显得机械、死板。同时，人物从正面转向侧面时，两眼的间距由于透视缩减就显得变窄了，这是一个常识，但是很多初学者在绘制的过程中往往忽略这一点。

图5-18 头部转动时的透视变化

② 全身形象转面画法。由于身体结构的复杂性，全身形象转面相对于头部转动要复杂得多，其难度相对也比较大。在绘制人物转身动作时，首先通过几何学和解剖学的学习来认识人体结构的绘制方法（人体的透视知识请参考本书动画美术知

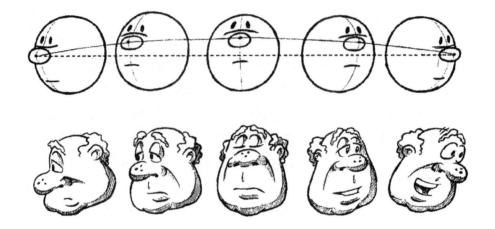

图5-19 形象转面画法示例（摘自 *Animation The Mechanics Of Motion*）

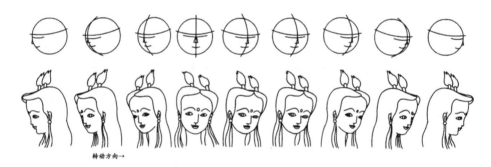

图5-20 形象转面画法中头部的透视变化示例

识——解剖相关章节内容），以及如何表现被遮挡的身体结构和形态。虽然转身转面相对复杂，但是基本原理和我们绘制头部转面时是一致的。具体绘制时，可以把角色的形体简化为简单的几何穿插形体，利用中轴线、中弧线来帮助我们快速地确定各个部分在空间的位置，如图5-21所示。动画师要仔细观察原画，把握角色设计的意图，绘制转面的时候应充分考虑角色的体态特征，保持姿态的一致性，才能给人以真实可信的空间感。卡通角色、女性角色、男性角色的转身动作画法分别如图5-22～图5-24所示。

③ 复杂动作的中间画基本技法。在动画制作过程中，我们还会遇到更为复杂的动作。比如角色在运动中有比较复杂的形体转动，由于动作之间的跨度较大，此类中间画的绘制难度相应增加。对于此类情况，一般采用多次加动画法一步步表现

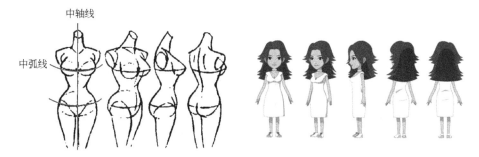

图5-21 利用中轴线、中弧线绘制转身动作画法

图5-22 卡通角色转身动作画法

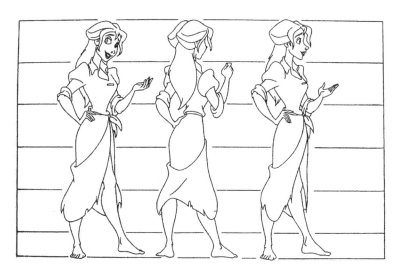

图5-23 女性角色转身动作画法

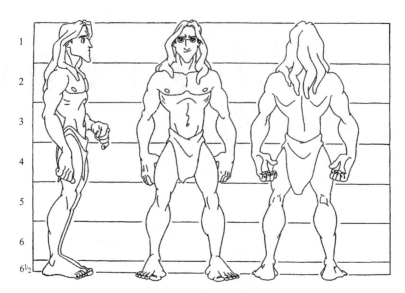

图5-24 男性角色转身动作画法

复杂的动作渐变。在绘制的时候,可以采用先加小原画的方式来操作,大致步骤如下:

a. 仔细揣摩原画,把握总体动势。根据原画的动作进行推演,角色的运动态势是如何演变的。在头脑中默画出动作渐变的大致态势。

b. 分清主要动作和次要动作。分析原画中角色的主要动作是怎样的,其他辅助动作或追随动作应该顺应主要动作。看清主要动作的轨迹是以怎样的弧度进行的,动作在发生的过程中透视是如何变化的。可以在草稿上画出透视辅助线帮助我们更准确地把握形体的空间位置和透视关系。

c. 分析不同角色动作的运动规律,控制好时间节奏。角色在运动过程中的运动规律是决定动作渐变生动、准确与否的关键。对于复杂动作,要分析原画在关键动作中如何按照运动规律展开运动,轨迹线上的动作节奏是如何体现的。

d. 先绘制动态草图,再绘制中间画。根据原画的动作动态,拟出中间画动态线。然后根据人物造型及结构透视变化,画出人物形象的中间画动态草图,检查动作是否连贯、流畅。修正、调整之后用正稿动画进行复描和线条组织,完成中间画的绘制。

5.6 动画的自查与自检

动检是指在中间画绘制完成后，运用动检仪等设备检查、判定各类中间画的质量是否达到标准、动作的绘制是否符合运动规律要求。具体步骤如下。

5.6.1 检查摄影表，核对动画张数

（1）检查卡袋

拿到动画完成的画稿后，先检查一下卡袋里的东西是否齐全，卡袋中应包括摄影表、动作设计稿、背景设计稿、原画、修形、动画，确保上交卡袋中的内容完整。

（2）检查摄影表

先核对摄影表有多少层，因为有的动画层是连接在其他层后面的，很容易被忽略。确保所有款项都有注释，然后核对摄影表上每一层所标注的动画张数。摄影表动画层的末尾位置，打叉的前一格有最后一张原画的编号，这就是该层动画的张数。如果动画卡袋中和摄影表上显示的动画张数不一致，要及时向负责人员汇报。

检查时尤其要注意的是口型层的动画数量，因为口型通常会重复使用，因此不能仅仅数其张数，要看口型变化有多少，也就是说不一样的口型有多少。有时候人物变换姿势后还有口型，那就要把这部分的口型数量也加上去。

确认无误后，再次将动画按照A、B、C、D层的顺序依次交叉摆放。再次检查、判定各类中间画的张数是否符合要求。

将动画拷贝的原画找出来，核对原画编号、数量。同时，检查动画序号是否规范。

5.6.2 中间画检查

通常中间画检查需要注意的几个问题是画面是否整洁、定位孔有没有破损、动画纸有没有褶皱、动画是否有漏张数、动画是否按照顺序排放以及中间画的造型、位置、运动规律、结构等是否与原画一致。

如果检查出问题，可先画一个草稿提示帮助其修改，如果还有问题可直接找原画绘制员帮助。如果动画已经修改过，要检查动画是否按照上一次的修改意见进行了修正。

5.6.3 中间画线条的检查

此环节主要检查、判定各类中间画的线条绘制是否标准。首先，将拷贝好的原画和原稿叠加在一起，透过灯光先看整体线条的质量，之后通过快速翻动线稿观察原稿和线稿之间的细节。

动画线条的质量要符合"准、挺、匀、活"的标准。动画线条必须流畅自然，不能太虚也不能太实。还要注意阴影线和高光线是否运用正确。如果动画线条有太多断线、漏线或线条潦草的情况应返工并做好记录。

5.6.4 动作检查

动作的检查着重检查动画中间画是否严谨地按照原画的设定要求，完成了流畅、准确的动作中间过程。一般有以下两种检查方式：

（1）传统方式手工检查

检查动画时要分层检查，将所有的动画按照倒序排列，用手翻动动画纸的方式翻看大致的效果。这种方法可以在绘制的时候就应用起来，及时发现绘制过程中的问题，及时纠正。

具体方法是把第一张动画放在最底层，其他动画按照倒序依次叠加在上面，将动画固定在定位尺上或用手托住动画，手指除拇指外4个手指弯曲压住定位孔，另外一只手翻动动画纸看效果，要多翻动几次后才可以看出效果，如图5-25所示。

检查人员必须要仔细检查摄影表，检查在镜头中动画的一致性问题。传统的手工检查方法耗费时间较长，速度较慢，但是可以发现动画中出现的细小问题。对于动作整体的连贯性需要利用数字方式检查。

（2）利用数字方式检查动画

在通过传统的方式检查完成之后，镜头需要送到扫描线拍部门，使用线拍系

图5-25　动检——手动检查

统将一套动画完整地拍摄下来并储存好。然后根据摄影表的要求，使用专用软件，将拍摄好的动画文件进行编辑整理，使之达到设计要求。将编辑好的动画镜头用软件进行预览，根据播放的效果进行检查。利用数字设备检查动画流程如图5-26所示。

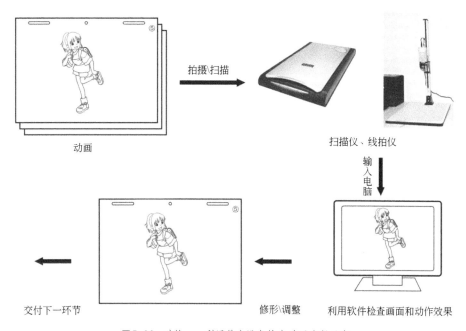

图5-26　动检——利用数字设备检查动画流程示意

在这个阶段，检查员从数字设备的角度，再一次检查镜头，确保所有的元素

都完整齐全、没有问题之后，就可以准备进入到上色环节。需要注意的是，扫描的分辨率在100～200dpi，必须保证在屏幕上线的密度或分辨率能达到最佳显示效果。

随着数字制作的到来，一个镜头中层的数量可能超过60层，并且具有数字化的摄影表。对于检查人员来说，在一个镜头里需要检查和修改的元素数量是非常庞大的。检查人员通过预览镜头、参照镜头的说明，逐帧检查中间画是否有错误、动作是否流畅。在上色之前，要确保所有可能的绘画和拍摄问题都能检查到。保证动画动作位置准确、流畅，体积感和动态要符合原画设计要求。如果出现问题就需要递交至修形部门，及时修改调整。

第 6 章

动画运动规律

动画是运动的艺术，它的内容是通过在屏幕播放的即时声画运动表现出来的。动画的运动，不是客观实体的运动，而是完全虚拟的"幻觉"，是人为创造出来的运动。因此创作一部动画的过程，可以说是一个艺术创作的过程。

动画片不像其他实拍电影那样，用胶片直接拍摄客观物体的运动，而是通过对客观物体运动的观察、分析、研究，用动画片的夸张、强调等表现手法，一张张地画出来，连续放映。所以，我们必须熟练掌握运动的各种技巧和规律，这样才能更好地发挥动画艺术的表现力。这种用艺术化的手段表现客观物象在动画世界中运动方式的规律，我们称之为动画的运动规律。动画片表现物体的运动规律时既要以客观物体的运动规律为基础，又不能简单模拟真实世界。它有自己的特点，即动画中的运动要对客观运动进行提炼和夸张。

研究动画片表现物体的运动规律时，首先要弄清时间、空间、速度的概念及彼此之间的相互关系，从而掌握规律，处理好动画片中动作的节奏。

6.1 动态线

在绘制角色动作造型时，尤其是复杂动作的中间画造型时，角色的姿态是多变、各异的。如果死板地利用绘制中间线的方法绘制角色，角色的动态就显得机械、僵硬。在了解基本的解剖知识的基础上，需要动画师赋予形象动态感，让形象充满活力，这就需要用到动态线。

动态线是我们通过分析动作的趋势、概括动作对象的姿态，所得到的一根体现整体动作形态的延伸想象线。通过动态线分析、表现动作，能够使动作更鲜明。

6.1.1 动作姿势的动态线

动作姿势是指定格在静止画面中的动作的动态线，与角色在动作中的脊柱弯曲的走向关系很密切，如图6-1所示。

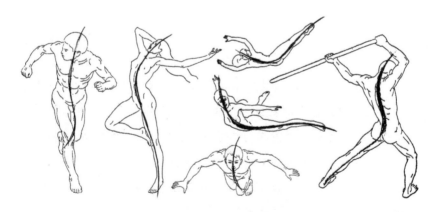

图6-1 动态线——动作姿势的动态线

绘制动画形象时充分利用动态线，可以使我们快速地把握动作最核心、最具表现力的角色动势，更好地表现动态，极大地提高工作效率，动作中的动态线分析如

图6-2所示，利用动态线快速把握角色的整体动势示意图如图6-3所示。

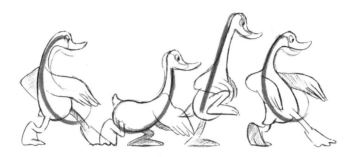

图6-2 动态线——动作中的动态线分析（摘自《原动画基础教程——动画人的生存手册》）

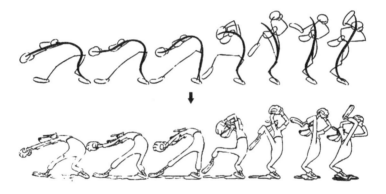

图6-3 动态线——利用动态线快速把握角色的整体动势示意图
（摘自 Animation Walt Disney Studios the Archive Series）

由于原画只给出了关键动作的角色设计，动画师在加中间画之前，应先构思一下角色造型的动态。最好可以站起来做一下这个动作或请模特演示，模拟一下角色在动作过程中的姿态，画出最能概括这个姿态的线条，然后再依据线的走势，细化各个部位，直至完成整个角色造型，如图6-4所示。

图6-4 动态线——利用动态线完成角色造型
（摘自 The Illusion of Life-Disney Animation，作者：弗兰克·托马斯）

6.1.2 运动过程中的动态轨迹线

在加动画中间画的过程中，还需要把握对象的动态轨迹线。考虑动作连续变化的过程，利用动态轨迹线使得运动连贯起来。

动态轨迹线决定了角色的运动方向，同时也是绘制角色透视变化的依据。对动态轨迹线的良好把握，是我们设计好动作，甚至是实现场面调度的保证。鹿跳跃运动过程中的动态轨迹线如图6-5所示。

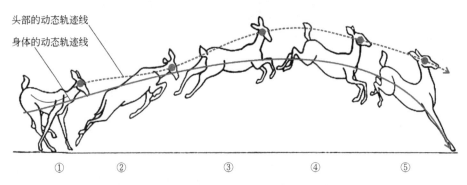

图6-5 动态线——鹿跳跃运动过程中的动态轨迹线

除了动作主体的动态线，主体附属物的运动也应该有其运动形态和规律。例如图6-5中鹿跳跃时头部和尾部也有自己的动态轨迹。准确地把握附属物的动作，可以使动作更加细腻、精致。

绘制动态线的技能与动态的速写训练密不可分，动画师应在大量的速写训练中积累快速把握动作动态线的能力。

6.2 人物角色类的基本运动规律

由于每个人的性格、体态、体重及身高等各不相同，走路、奔跑时呈现的方式也不一样。但是人物最基本的走、跑方式是基本一致的，所以我们可以总结出一套既简单易懂又精准的走跑动作，也就是最基本的规律性动作。通过对这些基本规律的把握，并熟练掌握相应的表现人物走跑规律的动画技法，动画人员就能进一步根据剧情的要求利用不同的元素去设计各式动画角色。一般人物走跑动作的绘制顺

序是：

① 先确定人物运动时的高低位置，即"运动轨迹"。

② 中割较近或变化不大的部分，如头部或躯干部分。

③ 根据动态情境，完成手的摆动的绘制。

④ 完成脚的动作和轨迹的绘制。

⑤ 细化头发、服饰等附件的绘制。

6.2.1　人物行走动画的绘制方法

（1）人物侧面走路的绘制方法

通过对生活的观察我们可以发现，人物走路其实就是两脚交替向前带动身体前进，两手相反方向前后交替做钟摆运动的过程，如图6-6所示。

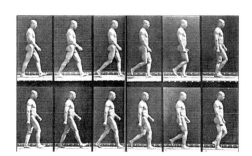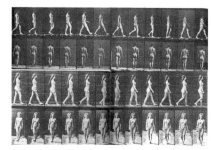

图6-6　人走路过程的真实摄影照片（作者：埃德沃德·迈布里奇）

整个动作是波浪式向前的，当两脚跨开时身体最低，一脚提起、支撑脚单腿站立时身体位置最高。人侧面角度走路时的动作分析如图6-7所示。

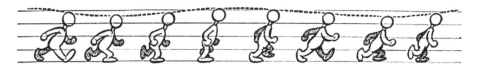

图6-7　人侧面角度走路时的动作分析

通过动作的分解，我们可以绘制出基本的走路动作过程，将这个动作设计成

一个完整的循环动作，就可以作为范式应用到类似角色的行走动作中，比如两足式的卡通角色都可以按照这个范式设计行走动作。人物走路动作运动规律如图6-8所示。

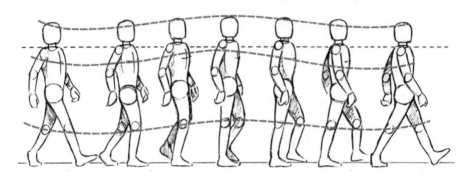

图6-8 人物走路动作运动规律——动作分析（摘自 *Animation The Mechanics Of Motion*）

通过改变角色行走的姿态和节奏，我们就可以设计出不同年龄、性别和性格特征的走路过程。例如，正常的走路节奏是走一步大约要半秒，即一秒走两步，换算成动画画面，差不多用12格可以表现出正常速度的行走，如果用16格就会有散漫的感觉，20格以上就会有老人走路时的缓慢感觉。当然，除了节奏和速度以外，还要考虑到不同性格、体态特征的角色行走时的透视变化及身体扭动的幅度差异，老人侧面走路如图6-9所示，小孩侧面走路如图6-10所示，低落情绪的角色侧面走路姿态如图6-11所示，《天书奇谭》中角色走路动作如图6-12所示。

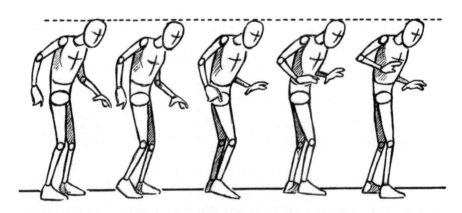

图6-9 老人侧面走路（摘自 *Animation The Mechanics Of Motion*）

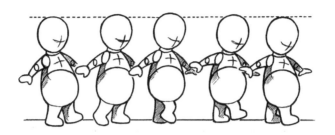

图6-10 小孩侧面走路（摘自 *Animation The Mechanics Of Motion*）

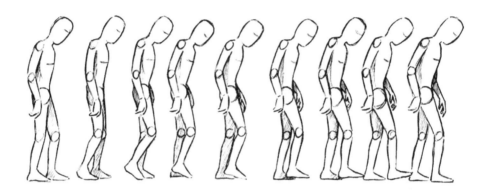

图6-11 低落情绪的角色侧面走路姿态

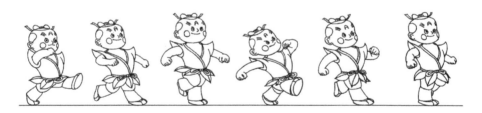

图6-12 走路动作运动规律——《天书奇谭》中角色走路动作（摘自《天书奇谭》）

如果卡通角色是以拟人化的两足走路姿态行走，就可以套用人物走路的运动规律，如图6-13所示。当然，更加生动、有趣的角色形象就需要加进更多的细节设计。

（2）人物正面、背面行走动作表现

在表现人物正面、背面行走动作时，要求掌握人物头部与躯干位置交替变化的

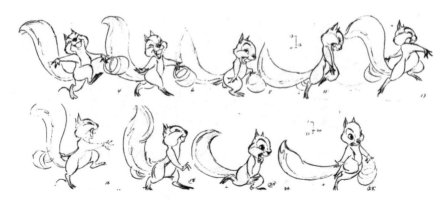

图6-13 走路动作运动规律——拟人化角色走路动作

基本运动轨迹。先确定头和躯干主要部分的运动弧线和路径,起稿时应注意重心、伸张、压缩及平衡等因素。绘制手臂摆动和双腿的交替时要注意透视的变化,如图6-14、图6-15所示。

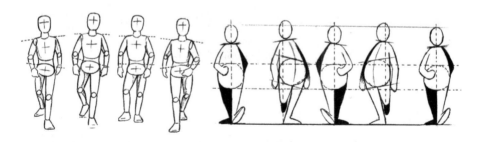

图6-14 走路动作运动规律——人物正面走路姿态分析

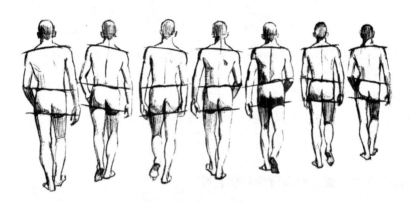

图6-15 走路动作运动规律——人物背面走路姿态分析

6.2.2 人物奔跑动画的绘制方法

（1）人物奔跑动作表现（侧面看）

从侧面看，人物奔跑时身体重心前倾，两手紧握，手臂弯曲。奔跑时双臂配合双脚的跨步前后摆动。双脚跨步的幅度较大，蹬地时有一个蓄积力量的预备动作，跨出去之后身体稍微拉伸，头顶的波形运动轨迹也比走路动作跨度大、起伏高。但是，需要注意的是人物在跑步运动中，在向上提升身体高度时，头部适应提升高度，但也不要起伏过大，否则动作看起来就不够平滑流畅。人物奔跑姿态动作分解如图6-16所示。

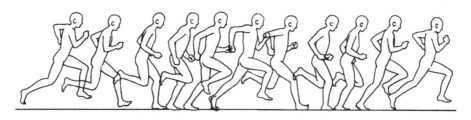

图6-16 奔跑动作运动规律——人物奔跑姿态动作分解

我们可以简单地把跑步概括为"一低、二高、三腾空"三个过程。通过夸张角色重心前倾的幅度、增加流线（详细内容将在速度表现章节中介绍），我们可绘制出各种幅度和情绪的跑步动作，如图6-17、图6-18所示。

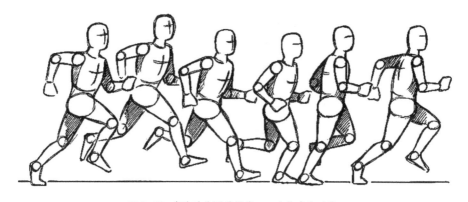

图6-17 奔跑动作运动规律——人物奔跑动作

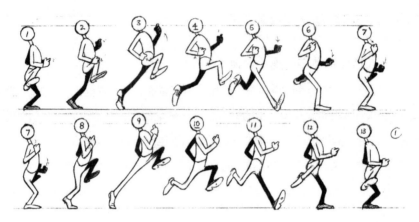

图6-18 人物奔跑侧视动作分解（摘自《原动画基础教程——动画人的生存手册》）

（2）人物奔跑动作表现（正面或背面看）

从正面或背面来看，人物跑步时头部的起伏比走路时更大，下肢和手臂的摆动幅度更大，轨迹更加外扩，形成弧状，如图6-19、图6-20所示。

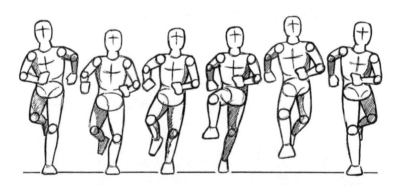

图6-19 人物跑步动作的正面效果（摘自Animation The Mechanics Of Motion）

图6-20 人物跑步动作的正面效果

6.2.3 人物跳跃时的动画表现

跳跃动作有很多种，例如跳绳、跳远、跳高、跨越障碍物等。我们这里分析的是由身体下蹲、蹬腿、腾空、着地、还原等几个动作组成的"蹲跳"动作。

如果将人物整个跳跃动作的全过程进行分解，具体可分为以下几个步骤：

① 起跳前身体下蹲，腿部收缩绷紧，积聚向上跃起的力量。

② 随着跃起一刹那的释放，爆发力使单腿或双腿蹬起，整个身体腾空向前。

③ 到达既定位置时，身体由于惯性向后倾斜，双脚呈蹬出的姿势，冲向地面，双脚先后或同时落地。

④ 落地时惯性会使身体向前倾倒，双臂呈环状向上猛提，上半身弯曲、身体下蹲保持住平衡。

人物跳跃动作分解如图6-21、图6-22所示。

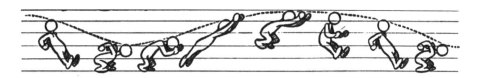

图6-21 人物跳跃动作分解A

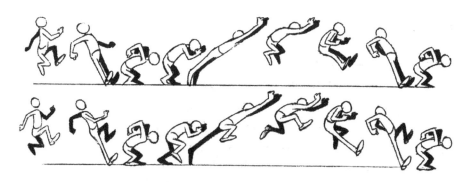

图6-22 人物跳跃动作分解B

6.2.4 投掷动作的动画表现

人物还有更多复杂的动作，下面我们将分析投掷动作过程中角色的关键动态。

人物投掷动作的过程如图6-23所示，要经过以下步骤。

① 投掷前，身体同样要聚集力量，脊柱向后弯曲，手臂绷紧，把身体像弓一样拉满，此时重心在支撑的右腿上。

② 在释放的一瞬间，脊柱弯曲到临界状态，重心向左腿转移，手臂围绕肩周向投掷方向划出，形成一道曲线轨迹。

③ 投掷出去的一瞬间，脊柱的力量被释放出去，左脚要承受所有的身体力量，上半身被带动前倾。

④ 投掷物离手后，身体的力量全部被释放出去，脊柱呈现出与起始状态完全不同的曲度，重心由于惯性也跟着投掷的方向继续向前，直到恢复静止状态。

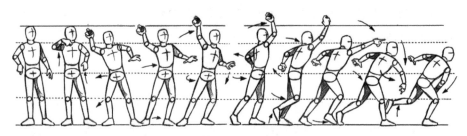

图6-23 人物投掷动作——完整的动作分解（摘自 Animation The Mechanics Of Motion）

在绘制投掷动作过程时，需要注意人体重心、动态线、手臂运动轨迹的变化过程。为了使动作更加生动自然，可以参考"分解动作"章节中对动作的分析方法，自己亲自或请模特演示一下动作，体会一下动作过程中处于关键动作时身体的姿态。人物投掷动作的动作分解如图6-24所示。

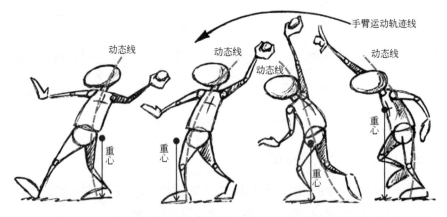

图6-24 人物投掷动作的动作分解（摘自 Animation The Mechanics Of Motion）

6.3 动物角色类的基本运动规律

动物的动态也是动画创作中的重要内容,经过简单地归纳,我们可以从四足(哺乳)动物、爬行动物、飞禽和鱼类这几种常见动物的运动方式中摸索出基本的绘制方法。

6.3.1 哺乳类动物行走、奔跑运动规律

哺乳类动物多是四足踏地行走,因为四足行走动物的骨骼结构决定了其运动方式与直立行走的人有很大区别,以马为例,其骨骼结构如图6-25所示。

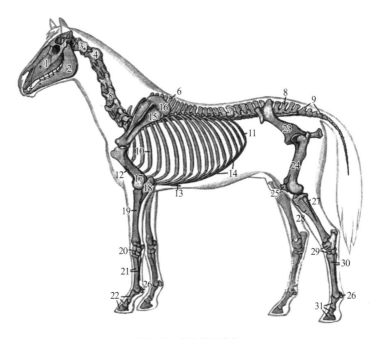

图6-25 马的骨骼结构

1—上颌骨;2—下颌骨;3—寰椎;4—枢椎;5—第5颈椎;6—第7胸椎;7—第1腰椎;8—荐骨;9—尾椎;
10—第4肋骨;11—第18肋骨;12—胸骨;13—剑突软骨;14—肋弓;15—肩胛骨;16—肩胛软骨;17—肱骨;
18—尺骨;19—桡骨;20—腕骨;21—掌骨;22—指节骨;23—髋骨;24—股骨;25—膝盖骨;26—近籽骨;
27—腓骨;28—胫骨;29—跗骨;30—跖骨;31—趾节骨

为了简单起见,我们可以把四足动物的身体分为前肢、腰腹部、后肢三个部分,通过观察这三个部分在行走时的状态,就可以相对简单地分解出动作的关键

状态。

四足动物行走时,如果是右前足先向前迈步,对角线的左后足就会跟着向前走,接着左前足向前走,然后右后足跟着向前走,以此为一个循环。需要注意的是,四足动物行走时,后腿通常比前腿快半步,后脚向前时同一侧的前脚抬起(俗称后脚踢前脚)。

下面以马的动作为例,分析四足动物行走的运动规律,如图6-26所示。

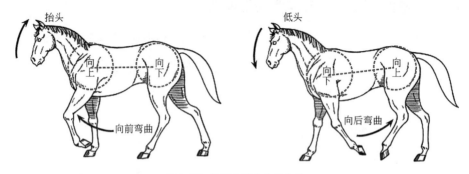

图6-26 马行走时的体态分析

马的四肢较细,在行走时,前后蹄同时离地或落地交换,四条腿两分、两合,左右交替完成一步。对角的两足运动成垂直线时,身躯的位置处于最高点;对角的两足运动成倾斜线时,身躯处于最低点。动作节奏是两头快、中间慢。马行走时的动作分解如图6-27所示。

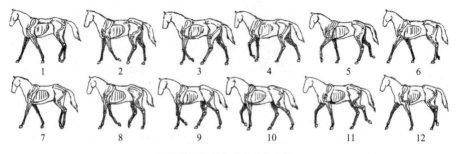

图6-27 马行走时的动作分解

其他四足行走动物由于体重和体态的不同,行走时的效果略有差异,但是基本的姿势大同小异。狗行走时的动作分解如图6-28所示。

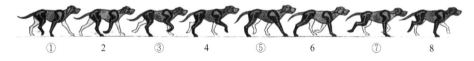

图6-28 狗行走时的动作分解

马在奔跑过程中,一只后蹄先离地,相对的一只前蹄最后离地腾空,接着最先离地的后蹄落地,接着相对的蹄再一前一后落地,最后离地的前蹄落地的同时,最先落地的后蹄离地,并开始下一轮的动作,形成一个循环。我们还可以发现,在前蹄即将迈出时,马的头颈部有带动身体往前的前伸动作,四肢下落时头颈部又会往回收缩,由此产生向前伸与向后收的动作。奔跑越快,身体伸缩变化越明显。

和人物奔跑时的波浪形曲线运动轨迹一样,动物在奔跑时的起伏也是平滑的曲线运动,马的奔跑动作分解如图6-29所示。

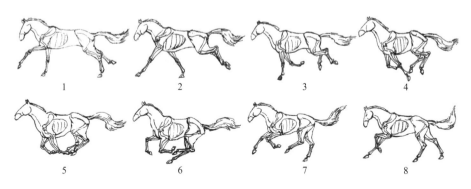

图6-29 马的奔跑动作分解

其他如牛、羊等动物走路的动作和马类似。比较特殊的是一些肢体更为柔软的四足哺乳动物,例如猫、老虎、狮子等,在奔跑时肢体有较大幅度的收缩和伸展,狮子的奔跑动作分解如图6-30所示。

还有部分四足行走的哺乳动物,例如猎犬或鹿,它们体态轻盈,弹跳力强,奔跑的时候更像是在"跳跃",腾空的时间更长,运动的轨迹曲线起伏更大,如图6-31所示。

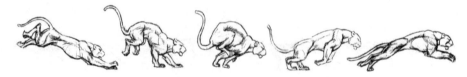

图6-30 狮子的奔跑动作分解

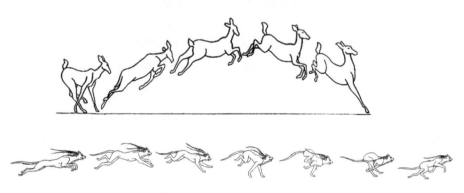

图6-31 体型轻盈的四足动物的奔跑动作分解

6.3.2 爬行类动物的运动规律

爬行类可以分为有足和无足两类。有足类运动规律是：爬行时四肢前后交替运动，有尾巴的随着身体的运动尾巴左右摇摆、保持平衡。乌龟的爬行动作分析如图6-32所示。

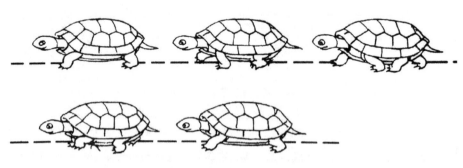

图6-32 乌龟的爬行动作分析

无足类爬行动物，例如蛇，在运动时，身体向两旁作S形曲线运动，借助骨骼的蠕动向前，如图6-33所示。

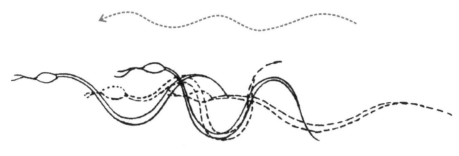

图6-33 蛇的爬行动作分析

两栖类动物,以青蛙为例,在陆地上主要以跳跃为主,同样是以曲线的轨迹向前,如图6-34所示；在水中时,则以后腿的屈蹬作为前进的动力。

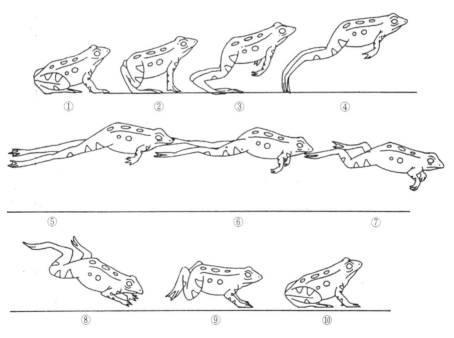

图6-34 青蛙的跳跃动作

6.3.3 飞禽类动物的运动规律

飞禽运动规律比较特殊,因为飞禽有独特的骨骼结构,如图6-35所示。鸟飞翔时翅膀上下扇动产生涡流气压,利用空气的浮力产生向前的动力。

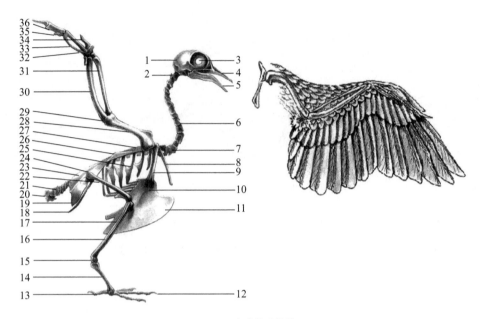

图6-35 鸟类骨骼结构

1—头骨或颅骨；2—寰椎或第一颈椎；3—眼窝；4—鼻孔；5—下颌骨；6—颈椎；7—最后颈椎；8—锁骨；9—喙骨；10—胸骨；11—骨突；12—趾骨；13—后趾；14—跗跖骨；15—踝关节；16—胫跗骨；17—腓骨；18—耻骨；19—坐骨；20—尾综骨；21—尾椎；22—股骨；23—荐骨；24—髂骨；25—肋骨；26—胸椎；27—肩胛骨；28—肱骨；29—肘关节；30—尺骨；31—桡骨；32—腕；33—腕掌骨；34—拇指骨或第一指骨；35—第四指骨；36—第三指骨

在绘制动画时，我们可以把翅膀的动作分解为上下两个过程，翅膀的扇动过程是一个S形的曲线运动轨迹，如图6-36所示。

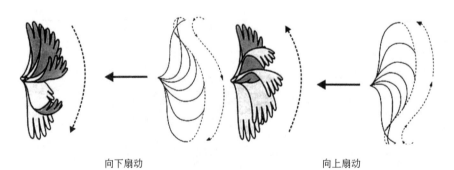

向下扇动　　　　　　　　　　　　向上扇动

图6-36 鸟飞翔时翅膀扇动的动作分析

鸟在飞行过程中，扇动翅膀向前的过程也可以处理成一个循环往复的动作序列，如图6-37所示。

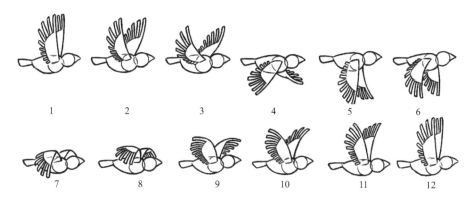

图6-37　鸟类飞行动作分解（摘自 *Animation The Mechanics Of Motion*）

大型的鸟类，例如老鹰，翅膀上下扇动时，由于翅膀面积庞大，可以更有效地在气流中控制身体的运动，靠近身体的部分首先产生方向的变化，并逐渐向翅膀的末端传递。一般需要9张动画表现老鹰一套完整的飞翔动作循环，如图6-38所示。

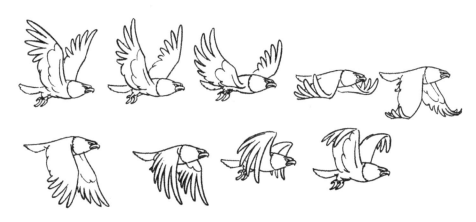

图6-38　鹰的飞行动作循环动画

像麻雀、燕子等小型鸟类，飞行动作快而短促，由于体小身轻，它们在飞行过程中不是展翅滑翔，而是夹翅飞蹿。它们飞行速度极快，可以急速改变飞行方向，甚至可以将身体悬停在空中。一般4张动画就可以表现小鸟飞行动作，如图6-39所示。

鸟类飞行时，从正面和背面看过去，左右翅膀的扇动动作是对称的。需要注意的是，鸟类翅膀向下时，身体借助升力向上；翅膀向上时，身体下沉，即遵循上下

起伏的曲线往复的规律,如图6-40所示。

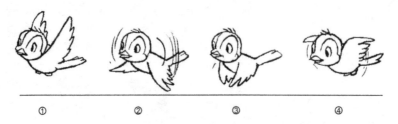

图6-39 小鸟的飞行动作循环动画

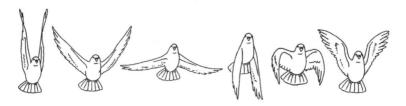

图6-40 鸟飞行动作的正面效果

6.3.4 鱼类动物游动规律

鱼的骨骼结构相对简单,我们可以发现,鱼在游动时身体呈S形摆动,游动的轨迹也是曲线向前的,如图6-41所示。

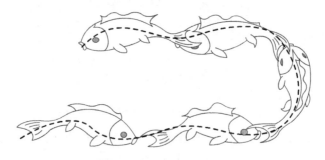

图6-41 鱼游动时的运动轨迹

由于鱼类在水中是"悬浮"的状态,所以鱼的动作变化较大,空间的位移呈多维度移动,所以我们在绘制鱼的游动时,可以强化姿态和透视的变化,体现其"自

由、优美"的动作。鱼游动时的转身动作如图6-42所示。

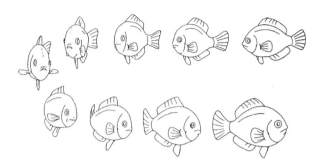

图6-42　鱼游动时的转身动作

我们还可以通过控制曲线的幅度变化来设计不同体态的鱼类游动动作。一般情况下，体型较大的鱼游动时曲线幅度变化较大；小鱼身形小，尾鳍摆动速度较快，动作节奏短促、灵活敏捷，曲线幅度变化小。体型修长的鱼尾部曲线运动幅度变化明显，运动过程相对复杂、平滑，姿态优美。鱼游动时的俯视效果如图6-43所示。

图6-43　鱼游动时的俯视效果

6.4　自然现象的基本运动规律

自然界中的自然现象是动画表现中的难点，因为自然现象多是随机的、自然发生的，我们可以把这些自然现象发生的过程加以归纳，从以下几个方面表现。

6.4.1　风的运动规律与动画表现方法

风是常见的自然现象，由于在现实中风是不可见的，所以绘制动画时需要利用

特殊的表现方法来表现这一自然现象。

风就是空气的流动，通常我们会利用被风吹动的物体来表现风的存在，例如被风吹动的旗帜、树叶等，绘制时通过这些物体的曲线运动轨迹，表现出看不到的"风"。

对于一端被固定的物体，例如窗帘、旗帜等，可以通过另一端被风吹起做上下摆动状的曲线运动来表现"风"，如图6-44、图6-45所示。

图6-44 风的动画表现——被吹动的窗帘

图6-45 风的动画表现——被风扬起的旗帜

通过观察可以发现，被风吹起的物体不管在运动过程中如何变化位置，其始终处在同一路径上，这就是"运动线"，这条"运动线"是物体运动的轨迹，一般以曲线出现，而且应该贯穿所有的原画，如图6-46所示。

在绘制此种形式的中间画时，注意中间画的体积和质感一定要符合原画设定。对于外形变化较大的物体，可以用弧形对位法来定位中间画的位置。

自然界中的风是随机的，动画中可以用一个循环动作来表现风的反复。有时为了避免单调重复，可以在速度的控制上加入一些变化，运动的轨迹也可以设计得相对丰富一些。还可以加入一些"流线"，强化风的实体感，如图6-47、图6-48所示。

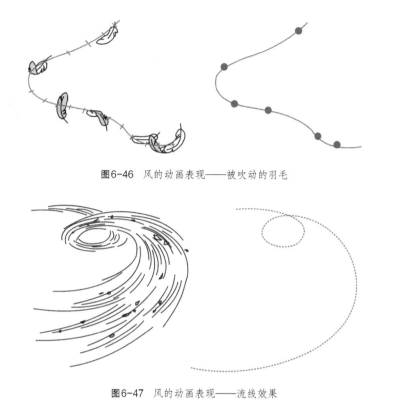

图6-46 风的动画表现——被吹动的羽毛

图6-47 风的动画表现——流线效果

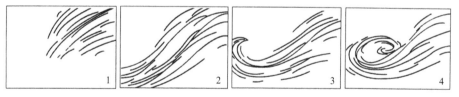

图6-48 风的动画表现——用流线来模拟物体的运动轨迹

6.4.2 火的运动规律与动画表现方法

火的动画表现是一个比较有难度的课题,飘忽不定的火苗看起来好像是无规律可循,实际上通过仔细观察我们还是可以发现,火苗的运动实际上是遵循"摇摆—升腾—分离—压缩—恢复—摇摆"的循环运动模式,如图6-49、图6-50所示。在绘画过程中调整这5个状态的间隔和节奏,就能设计出真实、自然的火苗燃烧效果。

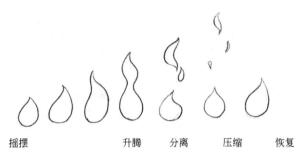

图6-49 火的运动规律——火苗的形态变化分析

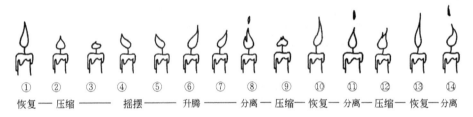

图6-50 火的运动规律——蜡烛火苗的运动方式动作分析

比较大的火苗也是在这个基础上再丰富的结果,我们可以把一个大的火团简化成一个蜡烛火苗的形态,在设计循环模式的时候,若干小火苗集合起来形成一个火团的效果,如图6-51、图6-52所示。

图6-51 火的运动规律——大的火苗的动画表现A

图6-52 火的运动规律——大的火苗的动画表现B

6.4.3 烟的运动规律与动画表现方法

浓烟的表现可以使用"送走"的技法来绘制,也就是说把烟的结构分解成具有一定大小的球状物,浓烟的升腾其实就是在曲线轨迹上把这些球状物不断"送走"的过程,如图6-53、图6-54所示。

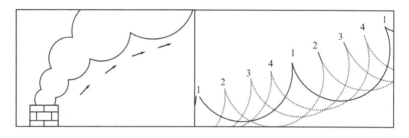

图6-53 烟的运动规律——浓烟升腾时的动作分析

图6-54 烟的运动规律——浓烟升腾时的动画表现

比较轻盈的烟可以用线条的方式呈现，我们可以把烟设想成从熄灭点往上逐渐放大、上升的波浪曲线，如图6-55所示。

图6-55 烟的运动规律——轻盈的烟雾的动画表现

诸如汽车的尾气、卡通角色奔跑时留下的"气流"这样的烟雾，可以设计成逐步扩散的烟圈，由小到大逐步消散，如图6-56所示。

图6-56 烟的运动规律——消散的烟圈

6.4.4 水的运动规律与动画表现方法

水的形态千变万化，易变的体积和形态使得水呈现出水滴、水花、水波、浪花等各种式样，在绘制时要根据不同形态具体对待。

（1）波浪的运动规律及动画效果表现

水波是最常见的水的形态，我们可以把水平面的起伏作为表现水波的重点，如图6-57所示。如果水面有漂浮物，例如小船，就可以利用船的起伏表现水的波动，如图6-58所示。

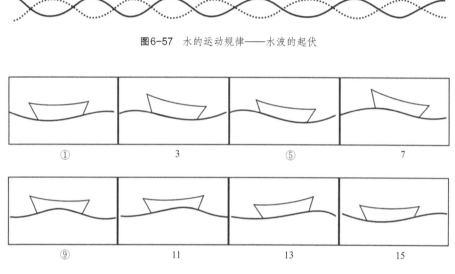

图6-57　水的运动规律——水波的起伏

图6-58　水的运动规律——随水面起伏的小船

（2）涟漪的运动方式及动画效果表现

涟漪也是动画中常见的表现对象，我们可以把涟漪看作是从"圆心"向四周扩散然后逐渐消失的同心圆，如图6-59所示。

图6-59　水的运动规律——涟漪的动画表现

瀑布、水流的绘制和涟漪的表现方法类似,绘制此种动画应注意水纹的流动方向,确保它按一个方向流动。水波的产生和消失也符合"送走"的表现原理。

(3)海浪、水花的动画效果表现

海浪和水花最明显的特征是水在力的作用下呈现出一个由小到大逐渐消失或不断产生的"浪头""水花"的效果,绘制时利用"送走"的技法,把一朵一朵或一层一层的水花往一个方向传递,如图6-60、图6-61所示。

图6-60 水的运动规律——水花的动画表现

图6-61 水的运动规律——浪花的动画表现

6.4.5 雨雪的运动规律与动画表现方法

(1)雨下落的规律及动画表现

根据人的视觉残留原理,人们看到的下雨时的水滴,会形成一条条长短不等的

直线的形状。动画中通常用线条来表现速度很快的雨滴，然后通过线条自上往下移动表现雨滴的运动，如图6-62所示。

图6-62 雨的动画表现方法

为了丰富视觉效果，可以用不同的层来表现雨的前后空间关系，如图6-63所示。

图6-63 雨的动画分层表现方法

（2）雪下落的规律及动画表现

雪下落运动与雨的原理一致，区别是雪花的体积大、重量轻，所以飘落时显得轻柔，曲线运动轨迹明显，循环格数比雨更多，如图6-64、图6-65所示。

图6-64 雪的动画表现方法

前层　　　　　　　　中层　　　　　　　　后层

图6-65　雪的动画分层表现方法

6.4.6　特效动画

特效动画是指在动画影片中出现的一些特殊效果，比如撞击闪光、高光、爆炸等。动画影片离不开特效，因为这些效果弥补了单线平涂的单调感，极大地丰富了画面。特效动画一般由美术造型师或导演确立风格与类型。

（1）光效的表现方法

按照通常的习惯，光效一般要用红色铅笔绘制轮廓，这是为了方便上色人员在画面中辨别上色的区域。如果对光色没有指定颜色的要求，可以用黄色铅笔（或柠檬黄）涂以颜色。如果光效种类比较多，可以用其他颜色绘制轮廓加以区分。需要注意的是，涂色时用笔一定要轻，以便后期处理。

闪电是动画影片中表现极端天气常见的元素，闪电镜头一般有以下两种表现方法：

① 不出现闪电的光带，只出现天空中耀眼的电光闪亮的效果。这种镜头的表现一般采用明暗交叠出现的方式实现，即绘制一张雷雨时的暗色的天空或景物（极强光线下甚至可以做成剪影效果），另一张是被闪电照亮的天空或景物。如果要表现强光以及人的视觉在强光刺激下短暂的"黑幕"效果，还可以准备一张白纸、一张黑纸加入其中。

② 出现闪电光带，即通过图形模拟闪电的光线，例如偏写实的树枝形闪电效果，还有卡通味更浓的连续折线效果，如图6-66所示。按照惯例，光带从出现到消失全过程大概需要7张动画。

（2）爆炸效果的表现

爆炸效果是自然现象运动规律中的一种特效动画。为了表现爆炸带来的光效，

图6-66 特效动画——闪电的绘制方法

一般爆炸开始的准备动作（4到5格）会有刻意停顿，而爆炸本身速度一般非常快，然后慢慢消失。如同闪电的表现方式一样，为了体现爆炸的威力也可以插入一张白或黑调画面拉开光线的反差。如图6-67～图6-69所示，加入灰尘、星状闪光、发射的流线效果等可以加强冲击效果，一般绘制5格左右。

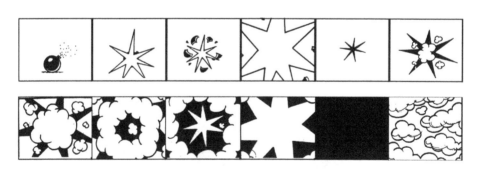

图6-67 特效动画——爆炸动画的绘制方法

图6-68 特效动画——鞭炮的爆炸动画表现

图6-69 特效动画——爆炸动画表现

6.4.7 情绪动画

在动画创作的过程中,角色的动作除了要符合运动规律、流畅明晰以外,塑造的动画角色还需要有足够的个性特征,能够与剧情配合,传达出自然、合理的剧情关系,这就需要我们在角色的情绪塑造上有一定的把控能力。一般情况下,情绪通过角色的肢体语言、神态、表情来传达。

动画片里的角色造型,一般都经过了夸张、概括、性格化,外形特征比较鲜明。角色的面部表情、神态是传达情绪的重点,原画刻画角色面部表情时,必须从人物性格出发,抓住特定情景下人物的典型表情,如图6-70所示。

图6-70 情绪动画——人物丰富的表情变化

（1）几种常见表情的绘制方法

① 笑。这是表示情绪愉快的表情，它的基本特征是眉毛上扬，眼睛呈弧形，脸颊肌肉向上提起导致嘴角上扬、脸型变宽、下颌拉紧。笑有微笑、大笑、狂笑之分，如图6-71所示。

图6-71　情绪动画——笑的表情绘制范例

② 伤心。伤心是表示悲哀的表情，它的基本特征是头颈软弱、微倾斜，眉梢和眼角倒挂下垂，脸颊肌肉无力下沉，鼻唇沟线加深，下部向内弯曲，嘴唇微张，嘴角下垂，下颌松弛，哭泣时会流眼泪，如图6-72所示。

图6-72　情绪动画——伤心的表情绘制范例

③ 生气。生气时头部会略微向下，下巴内收，眉毛向中间聚合皱起眉头，眼睛整体向下，眼球向上，嘴部向上噘，嘴角向下，通常会露出嘴角具有攻击意味的牙齿（犬齿），脸部肌肉紧张。如果是发怒的话，肩膀上耸，甚至会身体微微发抖，

双手紧握拳头，有一种一触即发的感觉，如图6-73所示。

图6-73 情绪动画——生气的表情绘制范例

④ 惊吓。受到惊吓时的表情是，头部略微前伸或后缩，脖子僵直，面颊肌肉拉长，眉毛高高吊起，眼睛放大睁圆，嘴巴张大，下颌夸张地吓掉，这是惊吓的基本表情。惊有惊异、恐惧、恐怖之分，五官形态变化的幅度也会有所区别，如图6-74所示。

图6-74 情绪动画——惊吓的表情绘制范例

（2）五官的绘制方法

眼睛是心灵的窗户。角色的情绪变化可以很容易地通过眼睛的细微动作表现出来。情绪通常由眉毛、眼眶、眼球的配合来传达，人物不同神态的眨眼动作如图6-75所示。

人类的嘴巴也是五官中传递情绪的重要部位。除了在表情中直接体现情绪的变化，嘴巴主要通过语言（台词）来传递情感，在动画中称为口型绘制，如图6-76所示。

动画片角色造型的面部形象，一般是由几根简练的线条组成的，要画好面部表

图6-75 情绪动画——人物不同神态的眨眼动作

情,需要对表情具有敏锐的捕捉能力和概括能力。因此在日常生活中应当注意观察,多画速写,研究人们在不同情绪下的表情变化,积累一定的素材。

图6-76 情绪动画——口型动作范例

实际工作中,也可以自己对着镜子,做一做戏中角色所需的神态表情,仔细揣摩,勾画出表情草图,然后加以概括和夸张。

第 7 章 动画创作的核心要素

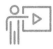

　　对动画剧本创作的核心要素的探索，建立于对动画本体的认识、对动画剧本与真人影视剧本以及一般叙事性文学作品的区分之上。笔者认为，在动作与情节两个概念之间建立一种间性关系，或"动作-情节"这一间性范畴本身，是理解动画剧本的本体、进行动画剧本的创作，进而培养动画编剧人才的关键所在。

7.1 动画中的力学原理

在自然界中,任何物体的运动,都是受到力的影响才会发生。运动速度的大小,是由作用力的大小决定的。物体在运动过程中,也会受到各种反作用力的制约,例如空气的阻力、地心引力以及接触面的摩擦力等。物体自身的惯性、弹性也会使人物和物体的运动状态和速度发生变化。原动画描绘的对象来源于真实世界,它是基于现实世界的自然现象,是通过想象、用图画的方式表现的。动画保持现实对象的合理性,同时又不同于现实的对象,它是艺术夸张的结果。这样的艺术化处理,能使动画设计出来的动作产生特殊的效果,强化了动作的表现力,更富有动画艺术魅力。

在分析角色受力运动的过程中,我们需要注意四点:

① 分清主动力与被动力。这是指我们要清楚动作的受力点(启动点)、被动点(带动点)的相互关系。任何一个动作产生时都应该注意它主动力的位置,分析运动进程中哪个部位产生主动力,哪个部位受主动力作用后被带动运动。例如,飞禽在扇动翅膀的过程中,翅膀与身体的连接部位是产生主动力的地方,翅膀中段和翅尖都是被带动的部位,如图7-1所示。

② 运动的方向。在画运动动作的动画时,应当了解关键动态原画所设计的运动方向,即物体被力推动的方向。例如,向上升起的烟雾、火焰是自下而上的运动,被风吹动的彩旗是自旗杆向旗面的运动,还有水流、水纹是自上而下或平面地由内向外扩散运动,等等。因此,从整体到每个局部,都应当始终如一地朝一个方向运动,中间不能随意改变方向作逆向运动。如果方向错了,就会产生相反或紊乱的效果。如图7-1中,翅膀扇动的过程就是以翅膀和身体的连接部位为受力点,做圆弧循环运动的过程。

③ 运动时顺序朝前推进。物体在运动进程中如无特殊原因,它的运动必须

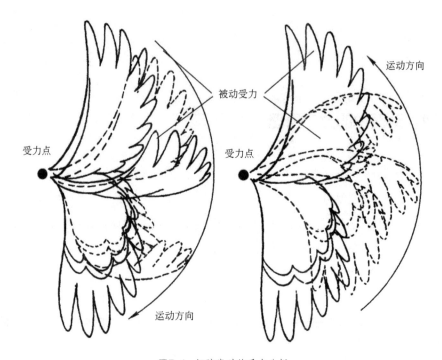

图7-1 翅膀扇动的受力分析

是朝着一个方向顺序推进的,因为运动就是力的作用不断延续、直到消失的过程。因此,在绘制运动的中间过程时,不可中途停顿、中断或次序颠倒。如图7-1中左侧部分,翅膀扇动时,柔软的翅膀由翅根部带动向下挥动,翅尖处于力的末端被动受力,同时由于空气的阻力,总是比根部晚一些到达极限位置,往上挥动也是如此,从而形成一个"S"形的运动轨迹。在这个过程中,中间画面都必须是特定的状态,动画师一定要按照原画的设计顺序,一张一张地朝一个方向渐变。

④ 运动过程中重心的移动轨迹。物体在运动过程中,重心不是保持恒常不变的。如图7-2所示,以跑步动作为例,角色在1时重心向右腿转移,从而导致身体前倾,到了2时,重心全部落到右腿上,角色在此时站稳并开始蓄积迈开左腿的力量,到了3,重心上移至最高点,角色高高跃起,到下一张4的时候,重心开始回落,左腿即将变成支撑身体重量的受力点。绘制时,动画师应该根据动作规律,准确把握角色运动时的重心移动轨迹,准确绘制中间画。

图7-2 角色运动过程中重心的移动轨迹

7.2 动作分解

动作分解是要求动画制作人员把设想的动作方案进行研究分析,找出其关键动作,并逐张绘制出来。关键动作找得是否恰当,直接影响到整个镜头人物动作的好坏。为了赋予角色"生命",动画师必须仔细观察生活中动作的运动过程,明白角色动作产生的过程是怎样的。那些经典动画作品中具有真实感的动作或是夸张性的动作都来源于动画师对现实生活的细致观察。

通常情况下,在一个镜头里原画(关键动作)占少数,1s的动作原画大概需要3~6张,其他的动作过程就由动画制作师来完成。一般动作的关键动作都是角色动作的起止或转折部位。例如我们要绘制一个角色捡起粉笔写字的过程,有以下步骤:

(1)设想整体动作,找出关键动作

原画创作人员拿到具体镜头的设计稿,必须首先体会剧情和导演的意图,对人物角色的活动和动态做一番设想:采用什么动作才能最充分地体现导演的意图,最

能表达规定情景下角色的典型动作是什么。这一思考过程便是原画进行再创作的过程。如图7-3所示,走向黑板—捡起粉笔—写字,这是整个动作设计的三个最关键的节点。

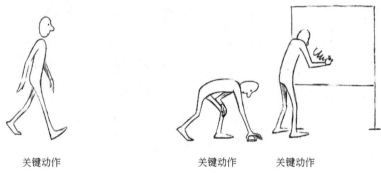

关键动作　　　　　　关键动作　　关键动作

图7-3　动作的分解A(摘自《原动画基础教程》,作者:理查德·威廉姆斯)

(2)中间动作的拆解

人物角色的整套动作设想好后,接下来就需要进行动作分析,把整套动作进行拆解,目的是确定在哪里画动作的起止和重要转折的关键画。

例如图7-4中这个人可能要走5步才能弯下腰捡起粉笔,起身后,走3步可以走到黑板,这时就可以把这些动作的起止和重要转折的画面确定下来,绘制时一定要把握住动态的生动性和准确性。人物转折动作的幅度大小、位置高低,动态线的连贯和透视变化程度,都必须要经过再三推敲。

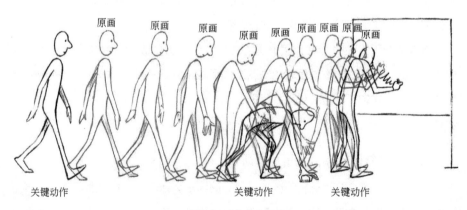

关键动作　　　　　　　　关键动作　　关键动作

图7-4　动作的分解B

（3）加出小原画，完成动作的聚拢

根据上一步的关键画，加出关键动作之间的小原画，如图7-5所示。前面讲到将整个动作过程拆散为单个关键动态画，按照动作的前后次序逐一连接起来，并编写好号码。计算所有单个关键动态画所组成的人物动作需要多少时间，根据时间，我们就可以确定整套动作共需多少张动画，并根据动作的节奏，就可以填出摄影表了。

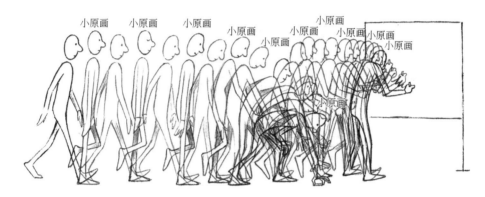

图7-5 动作的分解C

（4）加出中间画，完成动作的绘制

为了更流畅地表现动作的中间过程，根据摄影表和轨目的设定，加出中间动画，如图7-6所示，这样一套完整的动作设计就基本完成了。

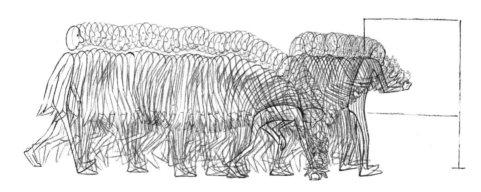

图7-6 动作的分解D

分解动作对于初学动画的人来说是一个难点，为了能够准确地分解动作、找出动作的关键转折点，需要动画师细致的观察和大量的练习。在训练的过程中可以设想一个动作，自己亲自演示或者请模特演示一下这个动作的中间过程，模拟动作的分解过程。

7.3 连续动作

动画是依靠一张一张连续的画面来展示角色表演的。通过受力分析和对动作的分解，我们已经能够分析一个动作发生的中间过程。但是在具体绘制动画的时候，如何来展示复杂多变的动作，如何保证这些画面呈现的状态是流畅、合理的呢？

为了更加准确地表现角色的动态过程，我们可以把现实中的动作大致地划分为有规律的连续动作和无特定规律的连续动作两种。

7.3.1 有规律的连续动作

有规律的连续动作是指动作的过程遵循一定的规律，例如角色的走、跑、跳等。通过对人体运动过程的记录，我们可以发现，这些运动过程中重心的移动、关节结构的运动方式、动态轨迹等都是遵循一定规律的，明白了这些规律就可以把动作发生的过程作为范式，应用到类似的动态中去。

例如人走或跑的动作，我们可以把人或动物的走路动作看作是角色重心向特定方向转移、支撑腿相应交替更迭的过程。当然在这个过程中还涉及透视、节奏的细微变化。动画师可以通过对现实过程中动态动作的观察分析，揣摩走路过程中人体各个结构的协调运动过程，进而总结出此类动作的运动规律，如图7-7、图7-8所示。

需要注意的是，规律性的动作并不意味着所有类似动作都采用一个范式，为了表现不同角色的个性特征，我们还需要在规律性动作中加入一些设计，使角色通过动作传达出不同的情绪和角色特征，如图7-9所示。

| 第 7 章 | 动画创作的核心要素

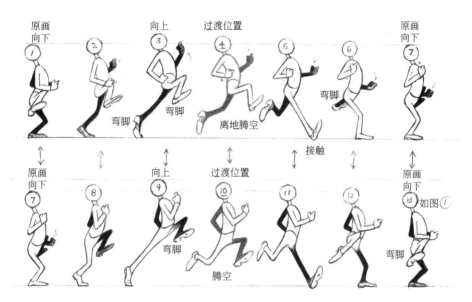

图7-7 连续动作——人物跑步动作的分析（摘自《原动画基础教程》，作者：理查德·威廉姆斯）

图7-8 连续动作——走路的应用（摘自《我在伊朗长大》，导演：文森特·帕兰德）

图7-9

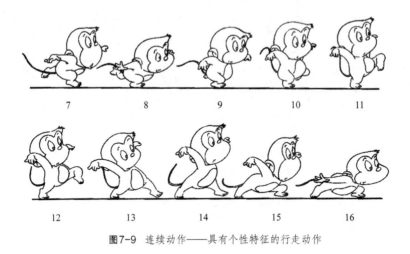

图7-9 连续动作——具有个性特征的行走动作

7.3.2 无特定规律的连续动作

把握规律性动作的绘制方法可以帮助我们绘制出常见的一些动作。实际上，角色动作的过程并不都是规律的，比如搏击、舞蹈等，或是其他一些符合剧情的特定动作，如图7-10、图7-11所示。对于没有特定规律的连续动作，我们需要对动作进行分析，了解影片的故事点以及相关的动作，虽然这些动作是无特定规律的，但是我们还是可以通过动作的分析、分解，找到动作的关键转折点，具体方法可参考前面的"分解动作"的具体步骤。

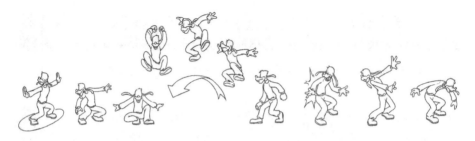

图7-10 连续动作——无特定规律的连续搏击动作

在实际的制作过程中，这两种方法会结合起来使用。不管使用哪种方法，都要求动作设计生动、流畅自然，符合运动对象的运动规律。

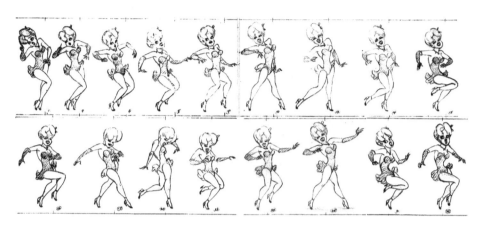

图7-11 连续动作——无特定规律的舞蹈动作

7.4 动作顺序

要完整地表现人物整个动作,除了分解动作的各个段落、分析动作的关键动态画之外,还要清楚各个关键动作的先后顺序。我们可以把一个完整的动作分成以下几个部分:

① 动作开始前的停格状态。指一个动作的开始状态,角色开始做动作之前,先有一个定格的姿态,目的是要让大家清楚地看到一个动作是怎样开始的,例如图7-12中挥拳之前的亮相动作可以有3格的停格。动作开始前没有足够的停格,动作容易显得平淡无力,缺乏节奏感。需要注意的是,动作开始之后,亮相和停格可以适当少用,以免影响动作的流畅感。

② 动作开始前的预备动作。在一个动作开始时,必须要有一个预备动作,否则,动作就会呆板、僵硬、简单。通常所讲的"欲左先右"或"先收后放",就是说如果要挺直,则先要弯曲一下,如果要伸出去,就先收回来。预备动作是一个蓄积力量的过程。例如一个简单的点头动作,也要先稍微抬一下头再低下头。如果要使自己打出去的拳头有力,那么先要收回自己手臂,才能用力向前打出,这些都是预备动作的转折点。一般动作越大,预备动作也越大;动作越小,预备动作也越小。

③ 主体动作。即我们根据剧情和导演的意图设想的人物的主体动作,是这套人

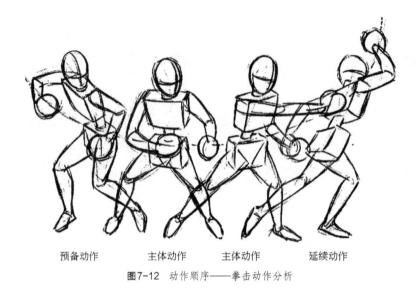

预备动作　　主体动作　　主体动作　　延续动作

图7-12　动作顺序——拳击动作分析

物动作的关键所在。主体动作过程中还包含了次要动作，比如附件的追随动作，以及大的动态中包含的次要动作，比如跳舞角色的舞蹈动作和角色的表情。动作的顺序还包含了主次之间的先后顺序问题，如图7-13中，松鼠的"跑"就是主体动作，身体其他部位的动作就是追随动作，是次要动作。

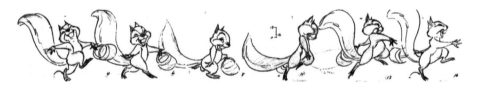

图7-13　动作顺序——跳跃的松鼠

④ 受外力影响产生的惯性动作。物体在停止前会保持原有运动状态一段时间，这就是惯性，在动画中表现出来就是夸张化的拉伸、挤压和位置错位。我们可以把惯性动作和预备动作对应起来，以实现"慢进慢出"的平滑效果。结合预备动作与惯性动作的挥杆动作如图7-14所示。

⑤ 动作最后结束的亮相动作。人物一系列的表演终有结束，最后处于停止状态的动作就是结束动作。与起始动作一样，结束动作是体现动作节奏——"静"与"动"的对比中的重要一环。此时要充分注意人物姿态和构图的准确表现，因为这

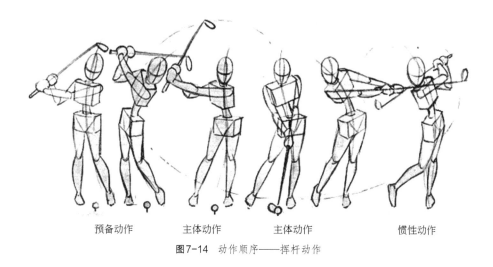

预备动作　　　主体动作　　　主体动作　　　　　惯性动作

图7-14　动作顺序——挥杆动作

往往也是动作结果的亮相。如图7-15中1是起始动作，10是动作结束后的亮相动作，此处可适当添加停格。

图7-15　动作顺序——打斗动作

7.5　动作节奏

7.5.1　动作节奏的处理

动作的节奏与距离、时间、中间画的张数有密切的关系。合理、协调地处理

这三者的关系能够产生富有特色的节奏效果。因此，处理节奏关系实际上就是处理距离、时间、中间画之间的辩证关系，下面我们结合例子讲解动作节奏的处理要素。

（1）动与静的对比

为了加强动作上的强烈反差效果，可以采用动与静的对比和夸张动作节奏的方法，比如在"动"之前有一个"静"的预备，或者在动作静止下来前考虑设计一个动态动作，从而使角色的动作更加生动、富有感染力。

例如图7-16中，表现角色发怒的动作时，为了强化角色发怒时的动感，1、2两张是核心情绪的准备阶段，是静态的，19至21张是动作完成后的缓冲动作，也是静态的。前后两部分虽然不是动作的核心部分，但是不可或缺，与"暴躁如雷"的强烈动感形成反差，使动作更具张力。

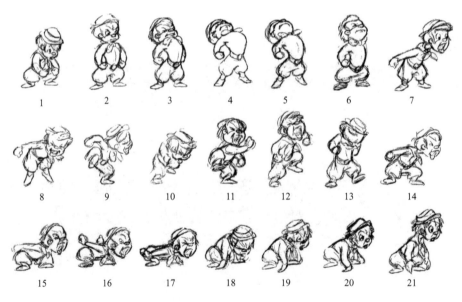

图7-16 动作节奏（摘自 *The Illusion of Life-Disney Animation*，作者：弗兰克·托马斯）

（2）放与收的对比

有时为了表现一个大动作的强烈效果，往往设计动作时对前一个动作在姿态和幅度上采取紧缩和收拢，营造一种"欲放先收"的效果。在力量突发性展开之前先

收紧，这是一种力量的积聚和准备。例如一个人如果要向上伸臂高高跳起，那就需要先向下弯腰蹲下，积聚力量，才能向上高高跳起来，这种动作幅度上收紧与放开之间的强烈对比，能够起到强化主体动作力度、增强画面动感的作用。

在图7-16中，7～17发怒的动作是极其奔放、强烈的，是动作的"力"释放的过程，而3～6是蓄积力量的过程，收得越紧，最后释放的效果就越强烈。

（3）急与缓的对比

如果把一个连贯完整的动态加以细致分析的话，动作过程之中的速度并不是绝对均匀的，动作的速度有快有慢，幅度有大有小。在充分考虑角色动作准确性的前提下，通过动作缓急节奏的控制，可以使动作更显生动，富有层次感。

图7-16中，7～12只有5格，角色"释放"的过程非常短，但却是这一套动作中最核心的部分，而14～20是角色释放的缓冲动作，相对时间比较长，动作缓慢，很好地衬托出了前面动作的急促与力量感，很好地贯彻了"急与缓"的对比。

7.5.2 动作的停格与节奏

除了流畅动作的节奏，角色动作中间的停格与动作的节奏也有着密切的关系。一般在一个完整动作中，起主导作用的原画画面可以多停格，例如图7-16中，14～17是动作要表现的"发怒"最关键的画面，可以给予足够的停格。当动作状态改变时，可以适当停格；在一个完整的动作过程中，力量、重心发生变化时，可以少停格或不停格，例如角色起跳的8～14，角色的关键姿势变化较大，所以不宜停格。

通常情况下，1～3格的停顿不属于停格范围，因为动作还是延续性的；4～6格的停顿就造成一个短暂的间歇，稍有顿挫感，一般多用在前一个动作刚刚完成而后一个动作紧接着开始的地方；停8～12格，会有一种适当停顿的效果，可以让人看清关键动作的姿态和表情；停12格以上，就是一种较长时间的停顿，一般用在一个时间较长的动作或一组连续性动作结束之后的休止状态。当然，在实际操作过程中，还必须根据动作的具体情况进行灵活运用，可以从动检仪上直观地调整停格的长短，更确切地体现动作的准确性和生动性。

7.6 声画同步

动画的影像和声音一起构成了影片不同的蒙太奇形式。在制作时，要求影片的声音与画面严格匹配，发音的角色或物体在银幕上与所发声音必须保持同步进行的关系，使画面中视像的发声动作与它所发出的声音同时呈现并同时消失，两者吻合一致，否则为声画不同步。声画同步的作用，主要在于加强画面的真实感，提高形象的感染力。

声画同步的动画绘制需要注意以下几点。

7.6.1 口型、表情与发音相互配合

对于动画制作师来说，声画同步的核心工作之一就是角色对白的口型绘制。因为原画师大多时候只绘制动作的关键动态，与声音严格匹配的口型的绘制就需要中间画绘制人员严格把握，以达到声画同步的效果。目前动画对白配音有两种制作方式，一种是先录制对白，然后由动画制作人员根据录制好的语音配上动画，还有一种是先制作动画然后配音。

在动画片中设计角色对白镜头时，尤其是设计近景或特写镜头时，人物口型动作的变化是十分重要的。如果是后期配音的制作方式，演员必须按照影片里角色的口型动作进行配音。因此口型动作的设计、口型变化的速度和节奏应该准确匹配。

为了使对白与画面严格匹配，一般采用规范化的口型动作来实现声画的协调。目前，动画公司都已采用符合语言发音习惯的规范化的口型动作。在画原画时应按照对白的发音，准确选定口型的类型进行绘制，并且在摄影表里明确提示动画、中间画口型变化的类型和位置。规范化的口型动作如图7-17所示。

口型变化除了要符合规范之外还应符合原形象的特点。例如《爱丽丝梦游仙境》中，铜质门把手作为嘴巴的锁孔在发音时给人以小心翼翼的感觉，这符合"金属"锁孔本身"闷声闷气"的特点，其口型设计如图7-18所示。

7.6.2 概括提炼、抓住口型重点

口型与对白的匹配并不是机械地把规范的口型与每一个发音对应起来。因为有

些发音速度极快甚至基本不发出来，所以动画片中角色的口型动作也必须概括提炼、抓住重点，突出一句话中最有代表性的几个口型动作，避免过于繁杂、琐碎的口型设计。口型动作范例如图7-19所示。

图7-17　声画同步——规范化的口型动作

图7-18　声画同步——符合角色特征的口型设计范例

图7-19　声画同步——口型动作范例

7.6.3 依靠角色的肢体语言丰富对白的表现效果

不要过度依赖口型来表现对白内容。如果角色的肢体语言与对白的配合足够让人信服，也可以设计出很好的声画同步效果。例如表示不赞同时挥动手指、用耸肩表示无奈等，人物肢体语言表现范例如图7-20所示。

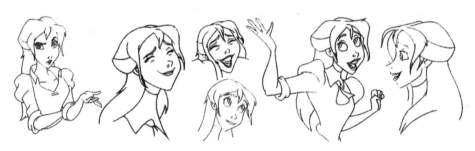

图7-20　声画同步——人物肢体语言表现范例

7.6.4 利用画外音或者其他角色

大段的对白如果都通过口型传达，很容易出现误差。这时，可以采用切换镜头的方式加以避免。比如镜头可以停留在一些风景画面、背景图或者是对话的另一角色上，现实中当一个人在听另一个人说话时，说话人的感受可以通过对白体现出来，而听者的感受可以通过他的角色反应体现出来。

7.6.5 提前画格来匹配重音

迪士尼的动画大师们还总结出了一个非常实用的方法使重音部分与画格的节拍相符，那就是提前三个画格来匹配重音。例如在一个只能用眼睛来做同步的大特写中，至少在重音前三个画格移动眼睛，如果重音明显，那么可能要把动作提前四格或者五格。

第 8 章 动作设计的技巧

　　动画艺术主要是以动作来传情达意的，动作设计在动画创作中占有举足轻重的地位。动作设计是塑造角色形象、体现角色性格的重要途径。本章从动作设计的作用、动画动作设计的具体内容、动作与表演的关系以及技巧等方面对影视动画中的动作设计进行一些浅显的介绍。

8.1 运动形式与速度表现

8.1.1 动画的运动形式

动画中的运动是对真实世界中运动的模仿,但又不同于生活中的运动方式。对自然过于真实的描摹和再现会让动画失去趣味,也丧失了动画的魅力。动画艺术家们通过实践摸索,把动画创作中运动的方式大致划分为以下几类:

(1)弹性运动

弹性运动是指物体在运动过程中为了保持原有状态,在受力变形之后的反弹动作。在设计动画动作时对弹性运动进行艺术夸张和强调,就会产生很强烈的艺术效果。

以皮球落地时的弹跳为例,如图8-1所示,皮球受到地面撞击,在弹跳过程中就会改变原有的形态,产生压扁、拉长等变形形态。由于物体的质地、质量和受力大小不同,所产生的弹跳力及变形幅度也就会有差异。

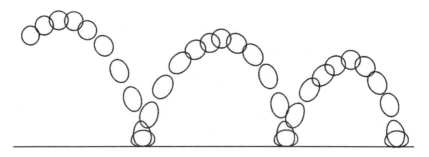

图8-1 弹性运动——小球的弹跳过程

在现实生活中,物体实际的变形幅度较小,一般很难用肉眼观察到。但在动画创作中,原画创作人员可以根据弹性运动,进行夸张变形处理,使动作效果更加明显和强烈,弹性运动范例如图8-2所示。

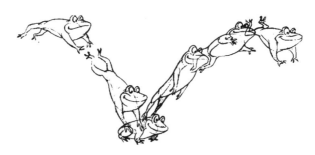

图8-2 弹性运动范例（摘自 *Advanced、animation by Preston Blair*）

（2）惯性运动

自然界中任何物体都具有一种保持它原来静止状态或匀速直线运动状态的性质，这种性质就是惯性。例如当一个物体突然受到力的作用，从静止的状态下开始运动，如果力突然消失，物体仍会继续向前运动一段距离。根据力学惯性原理夸张形象动态的某些部分的绘制方法叫作惯性变形。

惯性的大小是由物体的质量决定的。物体的质量越大，惯性越大；物体的质量越小，它的惯性也越小。因此，我们在设计动作时，可以依据惯性运动的特点，充分发挥自己的想象力，运用动画夸张变形的手法，突出动作效果。在运用夸张变形的手法表现物体的惯性运动时，必须掌握好动作的速度和节奏。速度越快，惯性也越大，夸张变形的幅度也越大。例如一辆向前急驶的汽车，突然急刹车，车轮向前倾斜变成扁圆形，整个车身也向前倾斜，运用这些变形，加强了汽车在急行时急刹车的动画效果，如图8-3所示。

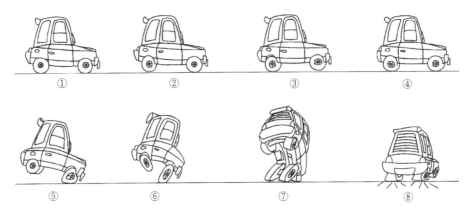

图8-3 汽车的惯性变形动画

(3) 曲线运动

曲线运动，是指物体运动的轨迹是曲线形的。与直线运动不同，曲线运动多表现柔和的、圆滑的、优美的运动，如图8-4、图8-5所示。凡是表现柔和、圆滑、飘忽、优美的动作，以及表现各种轻盈、柔软和富有韧性、黏性、弹性物体的质感，一般都采用曲线运动的技法。

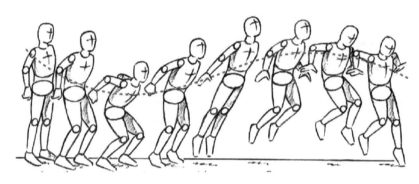

图8-4　圆弧运动——跳跃动作中的圆弧运动轨迹

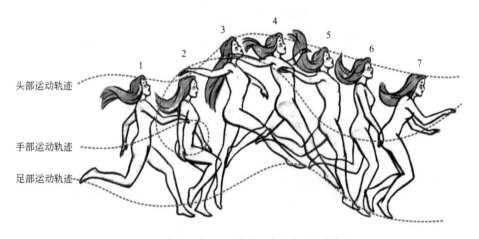

图8-5　曲线运动——人物跳跃中的曲线运动轨迹

曲线运动在动画片中运用非常广泛。无论是进行原画关键动态设计，还是画动画中间动作过程，曲线运动都是十分重要的技巧。实际上在现实中绝对的直线运动、曲线运动是不存在的。在动画片动作中，经常运用的曲线运动有弧形运动（例如钟摆的运动）和"S"形运动（例如动物尾巴的摆动），如图8-6所示。

弧形运动　　　　　　　　　　　"S"形运动

图8-6　弧形运动和"S"形运动

8.1.2　动画运动的速度表现

动画轨目中我们可以了解到，中间画速度的表现基于对运动过程的速度分解，原画动作的速度变化是由原画师设计的。动画制作师根据原画师提供的速度尺上的时间安排，准确地分配动作的速度。

通过归纳分析，我们可以把物体的运动方式总结为匀速运动、加速运动、减速运动三种，各自的轨目标记方法如图8-7所示。

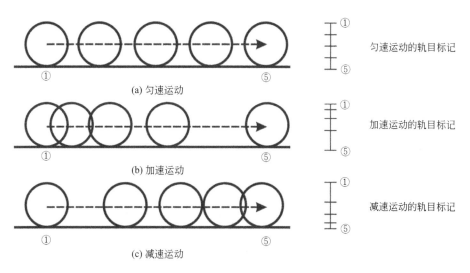

图8-7　匀速运动、加速运动、减速运动的轨目标记方法

（1）匀速运动

匀速运动是指两张原画之间的运动是匀速的，在轨目中数字的间距也是等距

的，相应的中间画变化的空间距离也是等距的。轨目的标记方式如图8-7（a）所示。生活中匀速运动的物体有匀速行驶的汽车、火车等。

（2）加速运动

加速运动是指两张原画之间的运动速度由慢到快逐渐加速，在轨目中数字的间距是从密集到稀疏的，相应的中间画变化的空间距离也是由密集到稀疏。轨目的标记方式如图8-7（b）所示。

（3）减速运动

减速运动是指两张原画之间的运动速度由快到慢逐渐减速，在轨目中数字的间距是从稀疏到密集的，相应的中间画变化的空间距离也是由稀疏到密集的。轨目的标记方式如图8-7（c）所示。

需要注意的是，动画绘制的过程中，物体的运动形式并不是单一的，三种不同速度的表现通常综合起来使用。在手指指向动作的例子中，如图8-8所示，①~⑥就是一个典型的加速运动，因为手臂往下指出是速度越来越快的，⑥~10的缓冲动作就是一个减速运动的过程。

图8-8 速度分配——指向动作中的加、减速运动

动画绘制师必须仔细揣摩原画设计中轨目的速度标记方式，严格按照轨目的要

求加出相应速度感的中间动画。

8.2 循环运动

通过动作的分解我们可以知道，许多物体的运动过程，都可以分解为连续重复而有规律的动作。这种不断重复运动的动作称作循环运动，例如人匀速状态下的行走或者跑动、鸟扇动翅膀、旗帜飘扬、火焰跳跃、水流和浪花的动态等。循环动作的使用不仅可以重复加深印象，给人以连续的动态感，还可以大量减少动画工作量。

循环运动要根据动作的运动规律确定。一般的设计方法是把动作结束动画与动作开头动画无缝相接，周而复始，组成一个完整的动作循环，这样我们就可以连续拍摄或扫描这个循环动作，从而减少动画的绘制张数。需要注意的是，只有三张以上的画面才能产生循环变化效果。

几种规律性循环动作的范例如图8-9～图8-11所示，在没有特殊要求的情况下，它们都可以作为循环动画使用。

图8-9　循环运动——飘扬的旗帜的循环动画

掌握循环动画制作方法，可以减轻工作量，大大提高工作效率。但是循环动画的不足之处就是动作比较死板，缺少变化。如果要表现长时间的循环动画，过于简单的循环运动就会显得单调，缺乏节奏变化。这时，可以采用多套循环动画组合的方式进行处理。例如要绘制比较复杂的重复性动作，可以把几套单循环动作通过动画连接，组合成一个大的循环动作。同时在各个循环动作的速度、节奏上加以调整，或者变化各个单循环动作的排列顺序，这样就可以产生有细微差异的组合，动

作看起来会更加真实、自然。

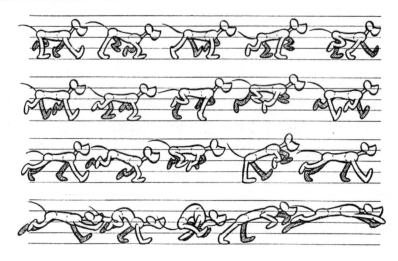

图8-10 循环动画——狗的走路循环动画
（摘自 *Animation Walt Disney Studios the Archive Series*）

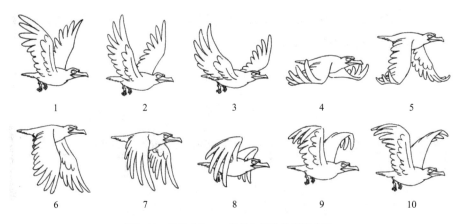

图8-11 循环动画——鸟的飞行动作循环动画

8.3 压缩与伸展

在现实中，当物体受到外力作用时，必然产生形体上的压缩和伸展。例如手臂的弯曲和伸展会引起肱二头肌明显的隆起和拉伸、皮球在外力的作用下会被压扁。

在动画设计时，这种压缩与伸展往往被夸张，从而带来奇妙、幽默的视觉效

果。外形明显的向体内收缩和外形极端的拉伸可以形成对照,从而产生柔软、有活力、生动的感觉。

如图8-12、图8-13所示,猫在奔跑的时候,身体的变化就是一个伸展与压缩的过程。在图8-13中,猫在跨步时身体极度伸展(第①张),呈现出弧状;第⑪张时,身体极度压缩,以便蓄积更大的力量。实际上如果不考虑四肢、头部、尾部等细节,猫的奔跑动作就是腰腹不断压缩—伸展—压缩的循环过程。

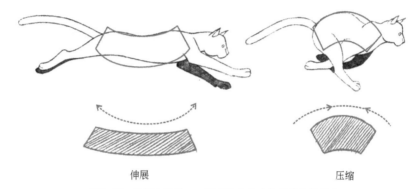

图8-12 压缩与伸展——猫奔跑动作中的压缩与伸展A
(摘自《原动画基础教程——动画人的生存手册》)

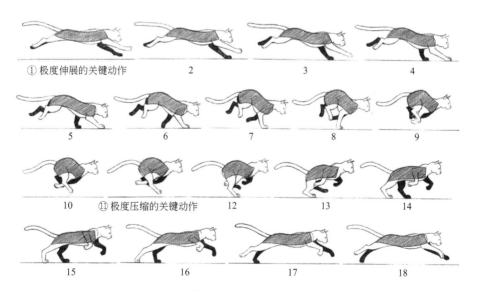

图8-13 压缩与伸展——猫奔跑动作中的压缩与伸展B
(摘自《原动画基础教程——动画人的生存手册》)

迪士尼动画中，经常可以看到角色运动中极度夸张的压缩和伸展。压缩还可以用来表现现实中很难察觉到的形变，例如角色的表情动画。如果仅仅通过五官的变化，角色看起来平面感很强烈。在动画中常常运用压扁和拉长的手法，夸大五官变化的程度，以加强动作上的张力和弹性，传达出角色情绪上的变化，例如惊讶、喜悦、悲伤等，如图8-14所示。

图8-14 利用压缩与伸展表现夸张的表情

使用压缩与伸展需要注意以下两点：

① 压缩和伸展适合表现有弹性的物体，如果不是特别需要，不能使用过度，而且变形要遵循角色本来的解剖结构，否则物体就会失去弹性，变得软弱无力。

② 在运用压缩和伸展时，虽然物体形状变了，但物体体积和运动方向不能变。迪士尼动画大师米尔特·卡尔说："我在画前期动作时保持人物的肌肉体积不变。"

8.4 预备动作

动作一般分为预备动作和主要动作。预备动作是准备阶段的动作，它能将主要动作变得更加有力。

法国著名滑稽演员马塞尔·马修说："（优秀的表演）应该使用大幅度的预备动作。"在动画角色做出预备动作时，观众能够以此推测出其随后将要发生的行为。生活中好多微小的动作看似不具备预备与缓冲，其实是具有的，预备就是做动作前的"准备"，是人体自然反应，动画就是夸大了这个反应。

如图8-15（a）中，如果把人起身的动作处理成机械的直立起身，就会显得枯燥、呆板。如果调整为坐立—起身前的后仰—弯腰蓄力（预备动作）—起身的过程，动作就会显得更加真实、自然，如图8-15（b）所示。仔细观察，我们可以发现图8-15（b）中第二张和第三张的预备动作都与起身的运动方向相反，这就是预备动作的特点，即"欲左先右、欲前先后、欲上先下、欲下先上"，可以带来更加戏剧化的效果。

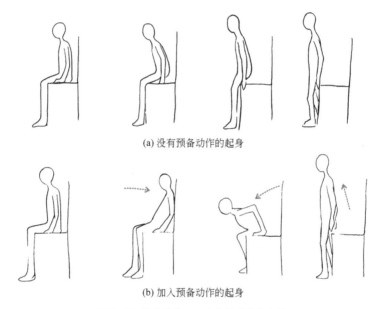

(a) 没有预备动作的起身

(b) 加入预备动作的起身

图8-15　预备动作——人物起身动作分析

在动画片中，预备动作可以使角色的动感显得更清晰、更突出、更富有卡通韵味。因为预备动作传递"将要发生什么"的信息，观众看到预备动作就知道将要发生什么，就会在心理上和角色一起"预备"，从而产生共鸣。起跑前的预备动作如图8-16所示。

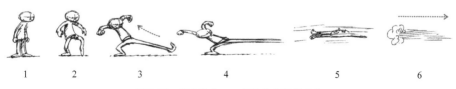

1　　　　2　　　　3　　　　4　　　　5　　　　6

图8-16　预备动作——起跑前的预备动作

充分的预备动作可以使主体动作显得更加强烈。比如人在起跳之前会像弹簧一样,将自己的身体蜷缩起来,拱起后背,身体下蹲。如果想要跳得更远更高,下蹲得会更厉害,体现在轨目上即预备的时间也会更长,如图8-17所示。

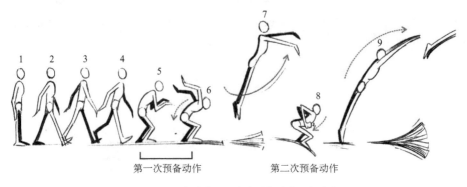

图8-17 预备动作——跳水动作前的预备动作

事实上,在每一个动作发生之前,都有一个准备和预备的动作。只是预备的时间可能很短。预备动作除了能够使主体动作更加有张力和爆发力以外,最重要的是防止观众由于没有注意到某一关键性动作而失去了故事情节的线索。

当然,预备动作也不能滥用,比如一个脚靠拢的动作,就只需要在这两帧中加中间帧就行了。过多不必要的预备会使动作看起来做作、莫名其妙。

8.5 跟随与重叠

跟随与重叠是指绘制角色从一个位置移动到另一个位置时,不要让角色身体的所有部位一直同步、同速移动,而是有些部分先行移动,有些部分随后跟进,随后跟进的物体最终会与主体物的静止位置重叠。跟随与重叠是一种重要的动画表现技法,如果和压缩及伸展结合在一起运用,通过适度夸张设计,就能够生动地表现动画角色的情趣和真实感,许多滑稽的动作都是以这一原理为基础设计的。

角色如果有一些"附件"式的造型设计,比如长耳朵、毛发、尾巴或者一件宽大的外套,那么这些附件就会追随角色的主体运动,而且会在角色停止运动后继续运动。例如图8-18中,小松鼠的跳跃动作是主体动作,身体向前跳跃是主体运动,

尾部的摆动是追随运动。

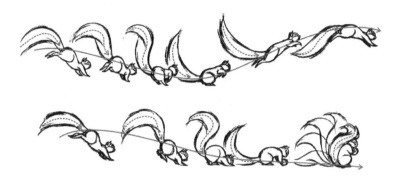

图8-18　跟随与重叠动作——松鼠的跳跃动作分析

再例如，在表现肥胖松软的角色时，这些角色给人的感觉是肌肉组织的运动会比骨骼的运动慢。使用跟随动作强化了肌肉的柔软感，把宽松（脂肪）又结实（骨骼）的体形生动地表现了出来。

比如图8-19中的斗牛犬转身的动作，就完整地体现了以上特征：斗牛犬扭头时会将下颚拖拽过来，等头部到达目的地时，下颚和耳朵会晚一点到达；等头部动作停止时，可能嘴巴、耳朵还在轻微地摇摆。

图8-19　跟随与重叠动作——肥胖的斗牛犬的转头动作

8.6　慢进与慢出

除了让角色关键动作看起来是准确的，动画制作师在绘制动作的时候，还需要考虑怎样使动作平滑地从一个姿势出来，再流畅地进入下一个姿势，使动作流畅、自然地开始和结束，避免出现跳帧的情况。

角色从一个关键帧姿势到下一个关键帧姿势运动的平滑处理，就叫慢进与慢出，也可以称之为运动的缓冲。动作的平滑开始和结束是通过放慢开始和结束动作的速度、加快中间动作的速度来实现的。

以小球落地弹跳为例，如图8-20所示，由于重力和自身弹力的存在，小球呈波形轨迹向前弹跳，直至静止，小球在呈抛物线下落时，轨目的间距密集，离地面越近，动画张数多，动作显得慢，就不符合重物下落时加速度使物体速度加快的事实，慢出同理。

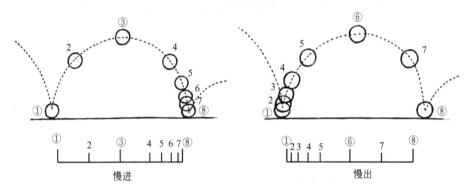

图8-20 慢进与慢出A——小球跳跃动作分解

慢进慢出的原理是指在完整表现小球的跳动动画时，小球到达最高点的过程应该是越来越慢的，体现在轨目上就应该是一个减速的过程，越过最高点后，小球由于重力加速，开始做加速运动，这样表现出来的动作会更加形象生动，符合视觉习惯，如图8-21所示。

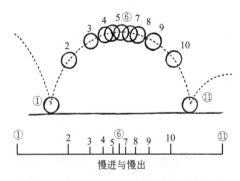

图8-21 慢进与慢出B——小球跳跃完整动作分解

这个原理同样适用于其他角色的运动，利用时间和节奏的控制来实现整个动作流畅、平滑的效果。再如同汽车的加速与停止过程，动画中的汽车一般不会瞬间停止或加速，而是由"停止—预备—缓慢加速—惯性拉伸—加速—快速行驶—减速—缓慢减速—停止—惯性挤压—完全停止"这样一个完整的过程实现的。当然，如果动作的时间非常短，或者原画的意图是为动作刻意设计夸张的节奏感，就需要适度地使用慢进慢出。米奇跳舞动作设计范例如图8-22所示。

图8-22　慢进与慢出——米奇跳舞动作设计范例

8.7　圆弧运动

通过对自然的观察我们可以发现，现实中的人物以及动物的运动轨迹，往往表现为圆滑的曲线形式，很少有绝对直线的机械移动。例如挥手的动作，动画师不能把关键动作的过渡状态描绘成直线型的效果，否则会非常奇怪，不真实。真实情况下我们在挥动手臂时，手臂的挥动轨迹就是一个圆弧，如图8-23所示。

圆弧动作是动画片绘制工作中经常运用的一种运动动作，它能使人物或动物的动作以及自然形态的运动产生柔和、圆滑、优美的韵律感，并能帮助我们表现各种细长、轻薄、柔软及富有韧性和弹性的物体质感。因此在绘制中间画时，动画师往往以圆滑的曲线轨迹连接主要画面的动作，避免以锐角的轨迹连接动作，如图8-24所示。

图8-23 圆弧动作——挥臂动作的表现

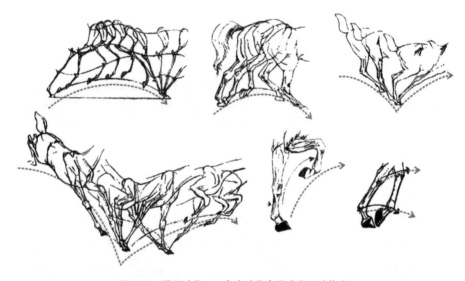

图8-24 圆弧动作——各式动作中的曲线运动轨迹

圆弧动作还有更复杂的表现形式,例如比较柔软的物体在受到力的作用时,其运动路线呈波形,称为波形曲线运动。

典型的波形曲线运动,是动物的长尾巴(如松鼠、马、猫、虎等)在甩动时所呈现的运动。尾巴甩过去是一个"S"形,再甩过来又是一个相反的"S"形,如图8-25所示。当尾巴来回摆动时,正反两个"S"形就连接成一个"8"字形运动路线。

翅膀扇动过程中的圆弧动作　　　　尾巴挥动过程中的圆弧动作

图8-25　圆弧动作——"S"形曲线运动轨迹

在表现波形曲线运动时，必须注意顺着力的方向，一波接一波地顺序推进，不可中途改变；同时还应注意速度的变化，使动作顺畅，形成有节奏的韵律感；波形的大小也应有所变化，才不会显得呆板。

有时还会遇到一些运动路线比较复杂的物体，既有波形曲线运动，又有"S"形或螺旋形曲线运动。例如，体操运动员手中旋转挥舞的彩绸、龙在空中飞舞、金鱼尾巴在水中摆动等，都是比较复杂的曲线运动。因此，我们在理解了这些基本规律以后，还必须在实际工作中加以组合和变化，并灵活运用，才能获得生动逼真的效果。

参考文献

[1] 李晓斌. 设计必修课：中文版After Effects CC动画制作+视频剪辑+特效包装设计教程［M］. 北京：电子工业出版社，2021.

[2] 浙江省教育厅职成教教研室. 动画运动规律［M］. 北京：高等教育高教出版社，2011.

[3] 方国平. Premiere Pro影视后期编辑：短视频制作实战宝典［M］. 北京：电子工业出版社，2021.

[4] 威廉姆斯，邓晓娥. 原动画基础教程：动画人的生存手册［M］. 北京：中国青年出版社，2006.

[5] 浙江省教育厅职成教教研室. 中间画技法. 高等教育出版社，2011.

[6] 郑玉明，于海燕. 动画项目制作管理［M］. 北京：高等教育出版社，2010.

[7] 周振华. 视听语言［M］. 北京：中国传媒大学出版社，2013.

[8] 麓山文化. 会声会影2019基础培训教程［M］. 北京：人民邮电出版社，2021.

[9] 陈紫旭，谭春林. Premiere短视频制作［M］. 北京：人民邮电出版社，2021.

[10] 朱明建. 动画制作技法［M］. 武汉：武汉理工大学出版社，2011.

[11] 铛辉. 新印象After Effects移动UI动效制作与设计精粹［M］. 北京：人民邮电出版社，2021.

[12] 贝曼. 动画表演规律［M］. 北京：中国青年出版社，2011.

[13] 马特斯. 力：动物原画概念设计［M］. 北京：人民邮电出版社，2012.

[14] 刘霞，肖扬. 无纸动画技术应用［M］. 北京：中国劳动社会保障出版社，2011.

[15] 张鹏飞. 动画构图与设计稿制作［M］. 北京：中国电力出版社，2010.

[16] 柳春雨，柳春露. 3ds Max+VRay动画及效果图制作从新手到高手［M］. 北京：清华大学出版社，2021.

[17] 托马斯. 生命的幻象：迪斯尼动画造型设计［M］. 北京：中国青年出版社，2011.

[18] 卡波达戈利，杰克逊. 皮克斯：关于童心、勇气、创意和传奇［M］. 北京：中信出版社，2012.

[19] 张红林. Maya影视动画制作技法解析［M］. 重庆：重庆大学出版社，2021.

[20] 栾伟丽. 动画速写［M］. 北京：中国传媒大学出版社，2020.

[21] 孙立军，于海燕. 动画分镜头技法［M］. 北京：高等教育出版社，2010.

[22] 狄睿鑫. Axure RP9产品经理就业技能实战教程［M］. 北京：人民邮电出版社，2022.

[23] 董洁. 3ds Max 2018动画制作基础教程［M］. 4版. 北京：清华大学出版社，2020.